preface 出版序

在80、90年代，台灣流行音樂逐漸被商業化的型式所取代，無論是創作型歌手、實力派歌手、偶像歌手，真是百家爭鳴的年代，台灣也剛好在經濟起飛與股市一路上揚的年代，唱片大量銷售造就音樂工業的蓬勃發展，在風格上更是百花齊放。有商業為主的情愛抒情歌，也有諷刺社會現象原創性極高的作品，或是受到西洋搖滾音樂影響的台灣搖滾歌曲，在80年代與90年代可說是台灣流行音樂最輝煌的時期。

在80年代的台灣的流行樂壇，幾乎每年都產生出唱片暢銷超級新人，例如民國72年的林慧萍、蘇芮；民國73年的李恕權、民國74年的葉璦菱、張清芳、民國77年一鳴驚人的王傑……乃至於到民國85年的張惠妹，他們都以首張個人專輯就順利創造銷售奇蹟。

搖滾樂在50年代從Rock & Roll型態發跡，並成為歐美地區的主流音樂，不斷在風格創新演變歷經幾十年的歷史，而華人音樂則是在1982年由羅大佑的〈鹿港小鎮〉投下第一顆震撼彈，接著由蘇芮發出台灣第一代搖滾具有能量的流行音樂，以主唱電影《搭錯車》主題曲〈酒干倘賣無〉而走紅，這些都是搖滾味比較重的歌曲，她演唱的慢歌〈是否〉也很受歡迎，可說是80年代的「張惠妹」。其他搖滾團體如：丘丘合唱團的〈就在今夜〉、紅螞蟻樂團的抒情搖滾〈愛情釀的酒〉、薛岳的〈機場〉，都是膾炙人口的台灣流行搖滾風格音樂。接著在90年代，伍佰於1994年12月推出了《浪人情歌》專輯，奠定了他在流行音樂界的地位。而對岸中國大陸則是在1986年由崔健這位創作型歌手，開創對岸的搖滾音樂風潮；從崔健之後，唐朝、黑豹、竇唯等歌手及團體紛紛效尤，崔健具有帶領中國搖滾樂前進的先驅者地位。

其他才子型的歌手他們兼顧創作與商業文化，如：童安格在89年以一曲〈其實你不懂我的心〉走紅，他的音樂是屬於柔和樸質的曲風。此外齊秦也是屬於抒情但是混合著搖滾風格，他的精彩音樂作品也相當多，最出色的代表作是1987年《冬雨》專輯中的〈大約在冬季〉。還有英年早逝的張雨生，也是極具才華的創作型歌手，所屬飛碟唱片公司為了迎合市場而刻意包裝成為偶像路線，但其策略也顯然奏效，在民國77年的11月張雨生發行了首張個人專輯《天天想你》，勢如破竹的賣出近40萬張的銷售量…

華語流行音樂的聽眾都知道，台灣一直位居亞洲領導的地位，也是華語流行音樂風潮的指標。本書由於篇幅有限，盡可能將80年代與90年代最暢銷的歌曲進行選輯，本書歌曲皆依著左右手完整簡譜及首調方式進行採譜，並於歌頭載明速度、調別及節奏型態，對於原版音樂中有純鋼琴的前奏、間奏、尾奏，則是原音不差的採集，讀者可以進而學習編曲大師的手法，就讓我們透過樂譜一起回味台灣成長與輝煌年代的記憶。

Hit 101

CONTENTS

目錄

> 看完這頁再開始彈！

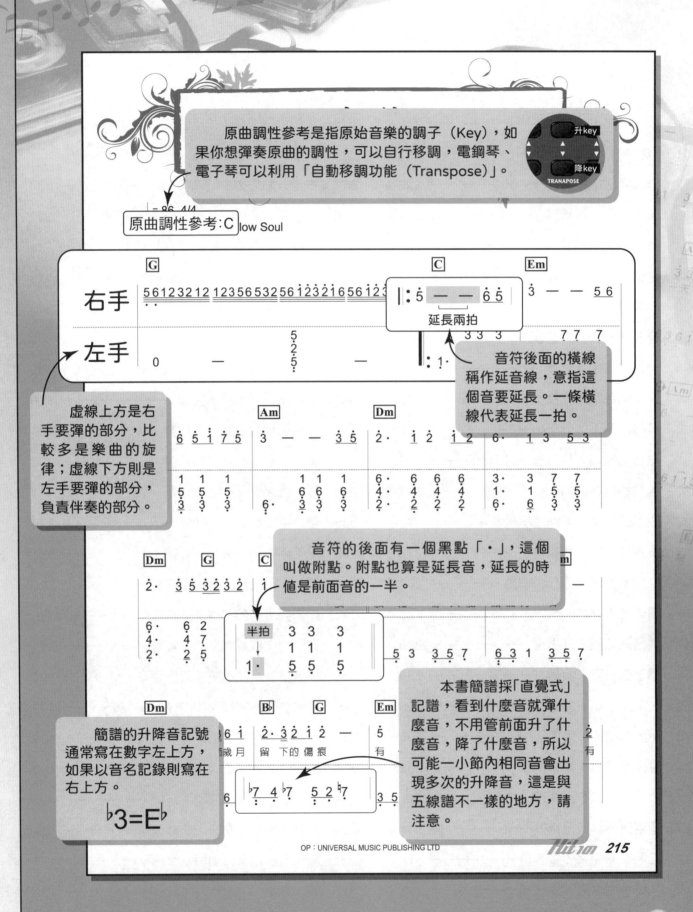

原曲調性參考是指原始音樂的調子（Key），如果你想彈奏原曲的調性，可以自行移調，電鋼琴、電子琴可以利用「自動移調功能（Transpose）」。

升key

降key

TRANAPOSE

原曲調性參考：C low Soul

音符後面的橫線稱作延音線，意指這個音要延長。一條橫線代表延長一拍。

延長兩拍

虛線上方是右手要彈的部分，比較多是樂曲的旋律；虛線下方則是左手要彈的部分，負責伴奏的部分。

音符的後面有一個黑點「·」，這個叫做附點。附點也算是延長音，延長的時值是前面音的一半。

半拍

簡譜的升降音記號通常寫在數字左上方，如果以音名記錄則寫在右上方。

♭3=E♭

本書簡譜採「直覺式」記譜，看到什麼音就彈什麼音，不用管前面升了什麼音，降了什麼音，所以可能一小節內相同音會出現多次的升降音，這是與五線譜不一樣的地方，請注意。

OP：UNIVERSAL MUSIC PUBLISHING LTD

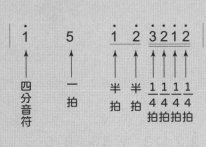

音符下方的橫線是要表示音符的時值（拍長）。下方沒有橫線的音符為「四分音符」，拍長為一拍。下方有一條橫線的音符為「八分音符」，拍長為半拍。下方有兩條橫線的音符為「十六分音符」，拍長為 1/4 拍。

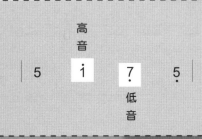

音符上面有一個黑點的是「高音」，下面有一黑點的是「低音」，沒有黑點的則是「中音」。高低音代表著歌曲的音域，這個音域是可以在鍵盤上八度移動，並沒有固定位置。

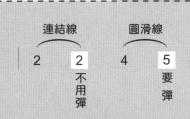

兩個不同音的弧線稱作「圓滑線」，這兩個音都需要彈奏，而且不能斷掉。但兩個相同音上的弧線稱作「連結線」，連結線後端的音不需要彈奏。

5	—	0	0 i
		停一拍	停半拍

簡譜上的 0 為休止符，代表停頓不彈，至於停多久就看拍子決定。

‖1.————————2.————
| :‖ ‖

為了簡化翻頁，會使用反覆記號，然後把不一樣的地方放在特別的房子中，1 稱為 1 房，2 稱為 2 房。

哭 砂

◆演唱：黃鶯鶯　◆作詞：林秋離　◆作曲：熊美玲

♩ = 75　4/4

原曲調性參考:D　Slow Soul

```
5 5 5 5 6  5  6 | 1̇ —  3̇ — | 2̇ 2̇ 2̇ 2̇ 1̇  3̇  1̇ 5̇6 | 6̇ 5̇ 5 — — |
你是我最苦 澀 的     等    待     讓我歡喜又害 怕 未      來

0 — — — | 0 — — — | 0 — — — | 0 — — — |
```

```
6 6 6 5 6 1̇  5̇6 | 5̇· 5̇6 3̇  3̇2̇3̇1̇ | 2̇ 6 6 6 6 6̇ 1̇· 6 | 2̇ — — 3̇ 2̇ |
你最愛說你是 一    顆  塵 埃 偶 爾 會    惡作劇的飄 進 我 眼 裡      寧 願

0 — — — | 0 — — — | 0 — — — | 0 — — — |
```

C　　　　　　　**Am**　　　　　**F**　　**G**　　**C**
```
1̇· 5 5̇· 1̇2̇ | 3̇· 5̇6 6̇ 3 3 | 2̇ 1̇1̇1̇6 2̇·1̇1̇6 | 1̇ — — — |
我 哭泣 不讓  我 愛 你 你 就   真 的像塵埃 消 失在風  裡

5   1    1    1
3   6·   6·   2
1·  3·   4·   5·        1̇5̇1̇5̇2̇5̇3̇5̇
```

%　**C**　　　　　　　　　　　**Am**　　　　　　　**F**
```
1̇ — — — | 5 5 5 5 5̇ 6̇ 5̇ 6 | 1̇ — 3̇ — | 2̇ 2̇ 2̇ 2̇ 1̇ 3̇· 1̇ 5̇6 |
                  你是我最痛 苦 的 抉  擇     為何你從不放 棄 飄

1̇5̇1̇5̇2̇5̇3̇5̇ | 1̇5̇ 1 3̇5̇ 5̇6 5̇ | 6̇ 3 1̇ 3 7̇ 3 1̇ 3 | 4̇ 1 6̇ 1 5̇ 1 6̇ 1 |
```

Hit 101　　　　　　OP：歡樂資源國際股份有限公司 (ADMIN. BY EMI MPT)

認錯

◆演唱：優客李林　◆作詞：李驥　◆作曲：李驥

 =120　4/4

原曲調性參考：B　Slow Soul

機場

◆演唱：薛岳　◆作詞：許乃勝　◆作曲：薛岳/韓賢光

♩=77　4/4

原曲調性參考：A-B♭ Slow Rock

C
0 3 3 3 3 3 3 2 1
耳 邊 又 傳 來 陣 陣 催 促 的 聲 音

1 1 0 0 1 7 ♭7

Am
5 3 3 3 2 2 3 3
催 促 的 聲 音

6 6 3 3 6 6 6 5 3

F6
0 4 4 4 4 3 2
我 只 聽 到 彼 此

4 4 2 2 1 1 3 2 3

F6　　　**G**
4 4 4 3 3 2 2 2
無 言 的 嘆 息

4 4 3 3 2 2 2 5 2

C
0 3 3 3 3 3 3 2 1
過 去 的 記 憶 是 我

1 1 3 3 3 3 3 3

Am
5 3 3 3 2 2 2 2 3 3
沈 重 的 行 李

6 6 3 3 6 6 6 5 3

F
0 4 4 4 4 3 2
不 願 帶 走 卻 也

4 4 6 1 4 4 0

G7
4 4 3 2 2 2 2
抛 不 去

5 5 7 7 2 2 3 2 7

C6　　　**Am**
0 3 3 0 6 6
0 5 5 0 1 1
Doo Ba　　Doo Ba

1 1 3 3 6 3 6 5 3

F　　　**G**
6 　 7
1 — 2 —
Ah　　Ah

4 4 6 1 5 5 7 2

C
0 5 5 6 5 5
沒 有 安 慰

1 5 1 3 — 6 5 3

Am
0 6 6 7 6 6
不 要 祝 福

6 3 6 1 — 6 5 3

償還

◆演唱：鄧麗君　◆作詞：林煌坤　◆作曲：三木たかし

♩=112　4/4

原曲調性參考：D　Rumba

沈默的 嘴　唇　　還留著 淚

眼　睛　　讓淚水 染

痕　　　　這不是 胭脂紅粉

紅　　　　要多少 歲月時光

可掩飾 的傷

才遺忘 這段

OP：UNIVERSAL MUSIC PUBLISHING LTD

吻 別

◆演唱：張學友　　◆作詞：何啟弘　　◆作曲：殷文琦

♩ = 61 4/4

原曲調性參考:G♭ Slow Soul

前塵往事成 雲煙　消散　在 彼 此 眼前　就連說過了 再見　也看不

Fade out

奢 求

◆演唱：堂娜　◆作詞：吳旭文　◆作曲：吳旭文

♩ = 68　4/4

原曲調性參考:D　Slow Soul

(以下為簡譜樂譜)

總在 淚冰涼以後　才能　感覺心好痛　是我

導演這場夢騙自己去 生活　站在　慌亂人海中　擦肩　而過的冷漠　彷彿都

笑我不該　介入你的　愛情　誰會歡笑誰會悲傷

OP：Sony Music Publishing (Pte) Ltd. Taiwan Branch

領悟

◆演唱：辛曉琪　◆作詞：李宗盛　◆作曲：李宗盛

♩ = 64　4/4

原曲調性參考：A　Slow Soul

淚海

◆演唱：許茹芸　◆作詞：季忠平/許常德　◆作曲：季忠平

♩ = 60　4/4

原曲調性參考：D-E♭ Slow Soul

愛 已 不能 動　還有什麼

值 得 我 心 痛　想 你 的 天空　下 起雨　來　　　　沒人

OP：Warner/Chappell Music Taiwan Ltd.

天堂

◆演唱：鄭怡　◆作詞：鄭華娟　◆作曲：鄭華娟

Free Tempo 4/4

原曲調性參考：D　Slow Soul

OP：可登音樂經紀有限公司

猜心

◆演唱：萬芳　◆作詞：十一郎　◆作曲：張宇

♩= 56　4/4

原曲調性參考:C-D♭ Slow Soul

掌心

◆演唱：無印良品　◆作詞：王裕宗　◆作曲：王光良

♩= 66　4/4

原曲調性參考:C　Slow Soul

C		F/C		C	
0 1̲5̲ 5 5 5̲5̲1		0 1̲4̲ 4 4· 5 1̲4̲3̲1̲		5̲1̲2̲5̲5̲2̲3̲5̲5̲1̲3̲5̲5̲2̲3̲5̲	

Am		F		Gsus4	G
5̲6̲1̲5̲5̲2̲3̲5̲5̲1̲2̲5̲5̲2̲3̲5̲		5̲1̲2̲5̲5̲1̲2̲5̲5̲1̲2̲5̲5̲1̲2̲5̲		4 1 6 —	5 2 7 —

%C 妳 手 中 的 感 情線 是（G/C） 不肯 洩漏 的 天機 那（F・G）也許 是我一 生 不能去的（Gsus4）

%C		G/C		F		G		F		Gsus4			
5 3̲4̲5̲1̲7̲ 1̲5̲5̲·5		5̲4̲·4̲4̲5̲3̲2̲ 2̲·5		5̲4̲·4̲3̲4̲4̲1̲·1̲7̲6̲7̲									

妳 手 中 的 感 情線 是　不肯 洩漏 的 天機 那　也許 是我一 生 不能去的

C		Gsus4 G		C		G/C		F		G			
6 5̲5̲5̲ 5 5		5 3̲4̲5̲1̲2̲ 7̲6̲6̲5̲5̲		5̲4̲4̲4̲5̲5̲3̲2̲ 2̲·5									

禁 區　　　我 到底 在不在 妳掌 心還　是只 在夢 境中縈 縈　在

OP：Sony Music Publishing (Pte) Ltd. Taiwan Branch　ROCK RECORDS (M) SDN.BHD.
SP：Rock Music Publishing Co., Ltd.

48 *Hit 101*

是否

◆演唱：蘇芮　◆作詞：羅大佑　◆作曲：羅大佑

♩ = 68　4/4

原曲調性參考：D　Slow Soul

是 否 這次我 將真 的

離 開你　是 否 這次我 將不再 哭

是 否 這次我 將一去 不 回 頭 走向 那條 漫漫永 無 止境 的

OP：Warner/Chappell Music H.K. Ltd.
SP：Warner/Chappell Music Taiwan Ltd.

F **D** **G** **G+** ※ **C**

了 告訴 我自己 我不在 乎　　　是否 這次我 已真 的

F6 **Dm** **G**

離 開你　　　是否 淚水已乾不再 流

Em **A** **Dm** **DmMaj7** **Dm7** ⊕**Dm** **G**

是否 應驗了我 曾說的 那 句 話　　情到深處人 孤

C **F** **Em**

獨　　多少 次的寂寞掙扎在 心頭 只為

F **G** **C** **C7** **F**

挽回　我將遠去 的腳 步　　　多少 次我忍住胸 口的

牽引

◆演唱：鄧妙華　◆作詞：小軒　◆作曲：譚健常

♩=140　4/4

原曲調性參考：C Rock

(樂譜/簡譜)

OP：UNIVERSAL MUSIC PUBLISHING LTD

Repeat 2x and Fade Out

心雨

◆演唱：李碧華　◆作詞：劉振美　◆作曲：馬兆駿

♩=56~112　4/4

原曲調性參考：E　Bossanova

Rubato

C	Dm	C	Dm	F	C/E	Dm	G7sus4

（樂譜旋律與伴奏，略）

G7		C		F		♩=56 C	

我　的思念　　是

F		C	Am	F	G	Dm	

不可觸摸的網　　我　的思念　　不再是決堤的海　為什麼總在　那些

C	Em/B	Am	Gsus4	C	Gsus4	𝄋 ♩=112 C	

飄雨的日子　　深深的把你　想起　　　　我的　心事　六月　的

OP：可登音樂經紀有限公司

破曉

◆演唱：林憶蓮　◆作詞：周禮茂　◆作曲：Dick Lee

♩= 56　4/4

原曲調性參考:D　Slow Rock

Rubato

3♭調

轉1調

♩=56

OP：香港商環德音樂出版有限公司台灣分公司

Em A7 Dm Gsus4 C

5· 3 6 6 — 4 3 4 3 4 5 5 5♭3 5♭7 1 — — 7 1 7 6
耀 就在 某年某月某夜

 3 3 6 2
 #1 #1 4 1
3 7 5· 6 6 — 2 — 5 — 1 2 5 1 2·5 1 2 5 1 2 3 2 1

G/B Am Fm C

5 6 5· 5 0 5 6 1 2 3 5 2 3 2 1 1 — — —

 5
 3
7 1 5 7 1·5 7 1 5 7 1 2 1 7 6 1 5 6 1·5 6 1 5♭6 1 4 3 2 1 — — —

 Rit... Fine

68 Hit 101

祈禱

◆演唱：翁倩玉　◆作詞：翁炳榮　◆作曲：日本古曲

= 76　4/4

原曲調性參考：C-D♭-D　Slow Soul

C	C	G	Am
3 1 5̣ — — —	5̇ 6̇ 5̇ 5̇ 5̇ 3̇ 2̇ · 1̇	2̇· — 2̇ 1̇ 2̇	3̇· 2̇ 3̇ 6̇· 7̇ 6̇
	3 1	2 7̣	3 1
1̣ — — —	5̣ — — —	5̣ — — —	6̣ — — —

Em	F	G	C
5̣ — — 3̇ 2̇	1̇ — — 6̇	2̇ — 3̇ 5̇ 3̇ 3̇	1̇ — — —
3 7̣	1 6̣	2 7̣	
5̣ — — —	4̣ — — —	5̣ — — —	1 3 5 3 5 3 5 3

C	C G/B	Am	F C
1̇ — — —	5 6̣ 1 2̣ 2̣ 3̇	2̇ — 1̇ 6̇ 6̇	6̇ 6̇ 1̇ 2̇ 3̇ 3̇ 2̇
	讓 我 們 敲 希 望 的	鐘 啊 多 少	祈 禱 在 心
	5 5 3	3 2	1
1 3 5 3 5 3 5 3	1 — 7̣ —	6̣ — — —	4̣ 6̣ 1 1̣ 5̣ 3

G	C G/B	Am C/G	F
2̇ — — —	5 6̣ 1 2̣ 2̣ 5̇	3̇ — 2̇ 1̇ 1̇	6̇ 6̇ 1̇ 1̇ 1̇ 6̇
中	讓 大 家 看 不	到 失 敗	叫 成 功 永 遠
5̣ 2̣ 5̣ 2̣ 5̣ 2̣ 5̣ 2̣	1̣ 5̣ 3 7̣ 5̣ 2̣	6̣ 3̣ 1 5̣	4̣ 1̣ 6̣ — —

OP：香港商環德音樂出版有限公司台灣分公司

Am | **F** **G** | **C** **G/B** | **Am**

6 — — 3̲2̲ | 1̲ 1̲·6̲ 2̲ 5 | 5 6̲1̲ 2̲ 2̲3̲ | 2̲· 1̲1̲ 6̲ 6

在　　　　　　　讓　地球忘　記了轉　　動　啊

6̲3̲1̲3̲1̲3̲1̲3̲ | 4̲1̲ 6̲ 5̲2̲7̲2̲ | 1̲5̲3̲5̲5̲2̲7̲ | 6̲3̲1̲3̲1̲·　5̲

F **C** | **G** | **C** **G/B** | **Am** **C/G**

6̲6̲1̲2̲3̲ 3̲2̲ | 2̲ — — — | 5 6̲1̲2̲ 2̲5̲ | 3̲ — 2̲1̲ 1

四季少了夏秋　冬　　　　　讓　宇宙關不　了　天　窗

4̲1̲ 6̲ 1̲5̲3̲ | 5̲2̲5̲2̲7̲2̲6̲2̲ | 1̲5̲3̲ 7̲5̲2̲ | 6̲3̲6̲3̲5̲3̲1̲3̲

F **Gsus4** | **Am** | **F** **C** | **Dm** **Am**

6 6̲1̲1̲ 1̲6̲ | 6 — — — | 6̲ 5̲4̲5̲· 4̲5̲ | 6̲2̲1̲6̲6̲·　5̲

叫　太陽不　西　衝　　　　　　　　　　

4̲1̲ 6̲ 5̲2̲5̲ | 6̲3̲1̲3̲3̲3̲1̲3̲ | 4̲1̲ 6̲ 1̲5̲3̲ | 2̲6̲4̲ 6̲3̲1̲3̲

轉1#調

B♭ | **C** | **F** **G** | **C** **G** | **Am** **C/G**

4̲ — 0 5̲6̲5̲ | 4̲ — 〝4̲ — | 5 6̲1̲2̲ 2̲3̲ | 2̲· 1̲1̲ 6̲ 6

讓　歡喜代　替了哀　愁　啊

♭7̲4̲2̲ 1̲5̲3̲ | 4̲1̲ 4̲6̲ 5̲ 2̲7̲5̲ | 1̲5̲1̲ 5̲2̲7̲ | 6̲3̲1̲ 5̲3̲1̲

F **C** | **G** | **C** **G/B** | **Am** **C/G**

6̲6̲1̲2̲3̲ 3̲2̲ | 2̲ — — — | 5 6̲1̲2̲ 2̲5̲ | 3̲ — 2̲1̲·

微笑不會再害　羞　　　　　　讓　時光懂　得去　倒　　流

4̲1̲ 4̲ 1̲5̲3̲ | 5̲2̲5̲2̲7̲2̲2̲2̲ | 1̲5̲3̲ 7̲5̲2̲ | 6̲3̲1̲ 5̲3̲5̲

Line 1: F　Gsus4　Am　C　G　Am　C/G

6 6̲1̲ 1 1̲6̲ | 6 — — — | 5 6̲1̲ 2 2̲̇3̲̇ | 2̇· 1̇ 1̲̇6̲ 6

叫　青春不　開　溜　　讓　貧窮開　始去　逃　　亡　啊

4̲1̲ 6 5̲2̲ 5̣ | 6̣3̲1̲3̲6̣3̲1̲3̲ | 1̣5̣3 5̣2̣7̣ | 6̣3̲1̲ 5̣3̲1̲

Line 2: F　C　G　C　G/B　Am　C/G

6̲6̲1̲̇2̲̇3̇ 3̲̇2̲̇ | 2̇ — — — | 5 6̲1̲ 2 2̲̇5̲ | 3̇ — 2̲̇1̲̇ 1̇

快樂健康留四　方　　讓　世間找　不　到　黑暗

4̲1̲ 4 1̲5̣ 1 | 5̣2̣5̣2̣6̣2̣7̣2̣ | 1̣5̣3 7̣5̣2̣ | 6̣3̲1̲ 5̣3̲1̲3̲

Line 3: F　Gsus4　Am　Dm　C

6 6̲1̲ 1 1̲6̲ | 6 — — — | 2̇ — — 1̲̇2̲̇ | 3̇ — — —

幸　福像花　開　放　啊　　　

4̲1̲ 6 5̲2̲ 5̣ | 6̣3̲6̣3̲1̲3̲6̣3̲ | 6666 6666 / 4444 4444 / 2̣2̣2̣2̣ 2̣2̣2̣2̣ | 5555 5555 / 3333 3333 / 1111 1111

Line 4: F　E　Am　Am7/G　F

2̇ — — 1̲̇2̲̇ | 3̇ — — 3̲̇5̲̇ | 6̇· 5̲̇3̲̇ 1̲̇3̲̇ | 2̇· 1̲̇6̲ 1̇

啊　　　不再　有　黑暗不會　沒　有愛幸

1111 1111 / 6666 6666 / 4444 4444 | #5#5#5#5 #5#5#5#5 / 3333 3333 | 6̇6̇6̇6̇ 6̇6̇6̇6̇ / 3333 3333 / 6666 5555 | 4444 4444 / 1111 1111 / 4̣4̣4̣4̣ 4̣4̣4̣4̣

轉2調

Line 5: Dm　G　G　C　G　Am　C/G

2̇ 5̲3̲ 6 1̇ | 2̇ — 2̇ — | 5 6̲1̲ 2 2̲̇3̲̇ | 2̇ — 1̲̇6̲ 6

福　直到永　遠　　讓　我們敲希望　的　鐘啊

2̇2̇2̇2̇ 2̇2̇2̇2̇ / 6666 6666 / 2̣2̣2̣2̣ 2̣2̣2̣2̣ | 5̇5̇5̇5̇ 5̇5̇5̇5̇ / 2222 2222 / 5̣5̣5̣5̣ 5̣5̣5̣5̣ | 1̣5̣1̣5̣ 5̣2̣7̣2̣ | 6̣3̲6̣3̲ 5̣3̲5̣3̲

F　　　C　　　　G　　　　　　　C　　　G/B　　　Am　　C/G

6 6 1 2 3　3 2　｜ 2 — — —　｜ 5　6 1 2　2 5　｜ 3 — 2 1 1

多少祈禱在心　中　　　　　　　讓 大家看 不　到　　失 敗

4 1 4 1 1 5 3 5　｜ 5 2 5 2 6 2 7 2　｜ 1 5 1 5 7 5 2 5　｜ 6 3 1 3 5 3 5 3

F　　　Gsus4　　Am　　　　　　C　　　G/B　　　Am　　C/G

6　6 1 1　1 6　｜ 6 — — —　｜ 5　6 1 2　2 5　｜ 3 — 2 1 1

叫 成功永 遠　在　　　　　　　讓 我們看 不　到　　失 敗

4 1 6 1 5 2 5 2　｜ 6 3 6 3 1 3 6 3　｜ 1 5 3 5 7 5 2 5　｜ 6 3 1 3 5 3 1 3

F　　　Gsus4　　Am　　　　Am　　　　　Am

6　6 1 1　1 6　｜ 2/4 0 — ｜ 4/4 6 — — —　｜ 6 3 2 3 7 3 2 3 6 3 2 3 6 3 2 3

叫 成功永 遠　　　　　　　　在

4 1 6 1 5 2 5 2　｜ 2/4 6 3 6 — ｜ 4/4 4 3 6 — — — ｜ 6 3 6 3 7 3 1 3

　　　　　　　　　　　　　Am

6 3 2 3 7 3 2 3 6 3 2 3 6 3 2 3　｜ 6 3 2 3 7 3 2 3 6 3 2 3 6 3 2 3　｜ 6 3 2 3 7 3 2 3 6 3 2 3 6 3 2 3

6 3 6 3 7 3 1 3　｜ 6 3 6 3 7 3 1 3　｜ 6 3 6 3 7 3 1 3

　　　　　　　　　　　　Am

6 3 2 3 7 3 2 3 6 3 2 3 6 3 2 3　｜ 6 — — —

6 3 6 3 7 3 1 3　｜ 3 1 6 — — —

Fine

英 雄

◆演唱：曲祐良　　◆作詞：林秋離　　◆作曲：陳復明

♩ = 74 4/4

原曲調性參考：G Slow Soul

Am				Am				F			

找 個 人 來
愛 我
疲 倦 的 時 候 找 個 地 方 停 泊 縱然
是 最 暗 的 角 落 多少風雨 吹 過

值 得

◆演唱：鄭秀文　◆作詞：廖瑩如　◆作曲：黃明洲

♩=108 4/4

原曲調性參考：E♭ Slow Soul

Am

```
3 6 5 6 6  5 5 | 3 — 1 3 2 1 | 7 2 1 — 6 5 | 6 7 7 7 — —

3 ⌒ ⌒        | 3 ⌒ ⌒      | 3 ⌒ ⌒       | 3 ⌒ ⌒
1            | 1          | 1           | 1
6 —          | 6          | 6           | 6
```

F

```
6 — — — | 6 — — — |
4 ⌒     | 4       |
1       | 1       |
4 — —   | 4 — —   |
```

C

```
5 — — — | 2 3 0 2 1 2 1 6 6 |
5 ⌒     | 5                 |
3       | 3                 |
1       | 1 — — —           |
```

D

```
0 — ⁀1 2 — | ⁀1 6 — — — |
6 ⌒        | 6          |
#4         | 4          |
2 — —      | 2 — —      |
```

G

```
5 — 7 1 2 1 7 1 | 7 6 7 7 6 5 5  3 2 |
                |                關 於 |
7 ⌒            | 7                  |
5              | 5                  |
2 — — —        | 2 — — —            |
```

C

```
3 5 5 6 6 5·
你 好 的 壞  的

1 — 3 — 
    5
```

G/B

```
3 5 5 6 6 5·
都 已 經 聽  說

7 — 2 —
    5
```

Am

```
6 5 5 3 3 3 2 3  3 — — 6 5
願 意 深 陷   的 是 我      沒 有

6 — 1 —
    3
```

C/G

```
3 — — 6 5
         沒 有

5 — 1 —
    3
```

Hit 101　　　OP：Warner/Chappell Music Taiwan Ltd.

流言

◆演唱：周慧敏.林隆旋　◆作詞：黃桂蘭　◆作曲：林隆璇

♩ = 84　4/4

原曲調性參考：D Slow Soul

[sheet music notation]

（女）我

一 直 以 為 不 會 在 乎　他 們 談 論　　就 算 是 身 邊 已 經 充 滿

各 種 耳 語　（男）但 我 卻 看 到 你 那 美 麗 的 臉　　在

OP：UNIVERSAL MUSIC PUBLISHING LTD
Linfair Music Publishing Ltd.

選擇

◆演唱：葉蒨文.林子祥　◆作詞：陳大力　◆作曲：陳大力/陳秀男

♩= 76 4/4

原曲調性參考:G-A♭ Slow Soul

(男)風起的日子　笑看落花

(女)雪舞的時節　舉杯向月　(男)這樣的心情　(女)這樣的路

OP：飛碟音樂經紀有限公司

SP：Skyhigh Entertainment CO., Ltd.

倩影

◆演唱：林慧萍 ◆作詞：明輝 ◆作曲：明輝

♩=76 4/4

原曲調性參考：E Slow Rock

(樂譜)

忘 不　了　　　　　　你 的 倩

影　　　此 時 此　刻　　　浮 現 腦 海　　　還 記

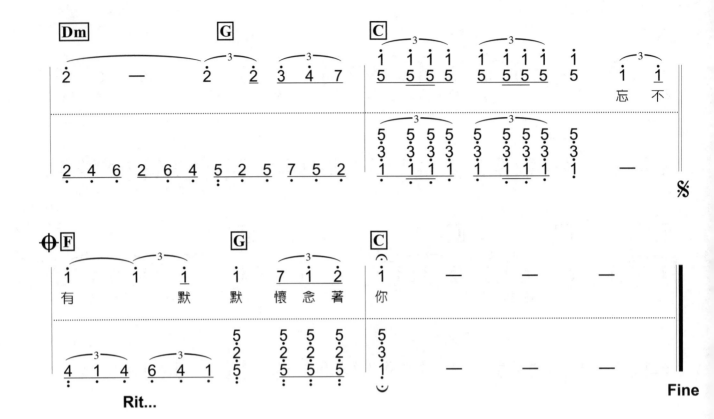

Rit...

Fine

結束

◆演唱：鄭怡&李宗盛　◆作詞：李宗盛　◆作曲：李宗盛

♩=101 4/4

原曲調性參考：E♭ Slow Soul

OP：Star Music Co. Ltd
SP：Warner/Chappell Music Taiwan Ltd.

転1調

100 Hit 101

流連

◆演唱：費翔　◆作詞：小軒　◆作曲：譚建常

♩= 84　4/4

原曲調性參考:D　Slow Soul

（歌詞）

Woo　Woo　Woo　Woo　Woo　流連　流連

Woo　Woo　Woo　Woo　Woo　喔喔喔喔

滿天的銀光　灑向你窗前　使我想敲開你心田

OP：UNIVERSAL MUSIC PUBLISHING LTD

Repeat and Fade Out

分享

◆演唱：伍思凱　◆作詞：姚謙　◆作曲：伍思凱

♩=120　4/4

原曲調性參考:C　Rock

時間　已 做了 選擇　什麼人 叫　做朋友

OP：SKY MUSIC LAB, LTD.(ADMIN. BY EMIMPT)
EMI MUSIC PUBLISHING (S. E. ASIA) LTD., TAIWAN

C C G/B Am

Em F G C

Rit...

Fine

忘情水

◆演唱：劉德華　◆作詞：李安修　◆作曲：陳耀川

♩ = 68　4/4

原曲調性參考：F　Slow Soul

曾經年少愛追夢　一心只想往前飛　行

遍千山和萬　水　一路走來不能回　驀然回首情已遠

海上花

◆演唱：甄妮　　◆作詞：羅大佑　　◆作曲：羅大佑

♩ = 70　4/4

原曲調性參考：C　Slow Soul

C6　Dm　G　C6

C6　Dm　G　C6
是這般

C　F　Dm　Gsus4
柔情 的　你給我一個　夢　想　　徜徉在起伏的波中浪隱隱地　蕩 漾　在你的

C6　C　F　Dm
臂彎　是這般　深情的　你搖晃　我的夢　想　　纏綿像海裡　每一個無垠的

OP：可登音樂經紀有限公司

睡 夢

Repeat and Fade Out

忙與盲

◆演唱：張艾嘉　◆作詞：袁瓊瓊/張艾嘉　◆作曲：李宗盛

♩ = 80　4/4

原曲調性參考：E　Rock

[C]　　　　　　　　　　　　　　　　[F]
0　　0· 5 6 1 1 6 1　　1·　　3 3　　3 2 1

1 1　1 1· 1 1
5 5　5 5· 5 5
1· 3 3　3 3· 3 3

[Bb]　　　　　　　　[F]
3 5 5 5　　5· 6 1 6 3

b7 b7　1 1· 1 1
b7· 4 4　6 6· 6 6
b7· 2 4　4 4· 4 4

[F]　　　　　[C]　　※[C]
5 3 2 1 2 1 3 3　—　　5 5 5 5 6 6 1 1· 5

曾有一次晚　餐　和　一　個　夢

1 1 5 5· 5 5
6 6　6 3· 3 3
4 4　1 1· 1 1

1　　　　1
5　　　　5
1 3 1 1 1 1 1 3 1

[F]
6 5 4 4　4　　0· 1

在

6　　　6
4 4 1 1 1 1 1 4 1

[G]
2 2 2 2 2 2· 2 2 1 2

什麼時間地點　和那些

5　　　　5
2　　　　2
5 7 5 5 5 5 5 7 5

[C]
3 3· 3　0　　0 5 3 1

幻想　　　我已經

5　　　　5
1 3 1 1 1 1 1 3 1

[F]
2 1 1　1　　0 1 1 1

遺忘　　　　我已經

6　　　　6
4 4 1 1 1 1 1 4 1

[C]
6 5 5　5　　0 1 1 1

遺忘　　　　生活是

5　　　　5
1 3 1 1 1 1 1 3 1

[G]　　　[F]
2 2· 2 1· 0 1 6 1·

肥皂 香水　眼影唇

5　　5　　4 4·
2　　2　　1 1·
7　　7　　6 6·
5　　5　　0 4 4·

[C]
1　—　—　—

膏

5 5 5 6· 5　　5 5
3 3 3 4· 3　　3 3
1 1 1 1· 1　　0 1 1

OP：Rock Music Publishing Co., Ltd.

盲的已經失去方向　忙　忙　忙　盲盲盲

忙的分不清歡喜和憂　傷忙的　沒有時間　　痛哭一

場

場　忙　忙　忙　忙　忙　忙

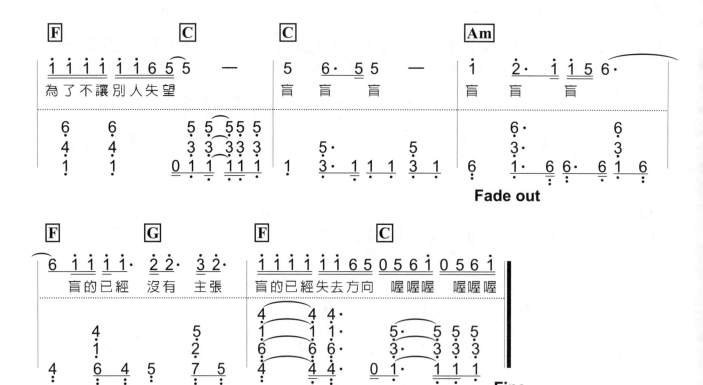

夢駝鈴

◆演唱：費玉清　◆作詞：小軒　◆作曲：譚健常

♩ = 90　4/4

原曲調性參考：B♭ Slow Soul

Rubato

Am	**Am**	**C**	**G**
6 3 1 — — —	6 — 7 6 3	5 · 3 3 —	2 — 7 6 5
tremolo 6 6 — — —	*tremolo* 6 6 — — —	*tremolo* 1 1 — — —	*tremolo* 5 5 — — —

♩=90

Am	**Am**	**Am**	**G** **Am**
6 — — —	6 — — —	3 3 3 2 1（攀 登 高 峰）	2 2 7 6 —（望 故 鄉）
tremolo 6 6 — — —	6 3 6 3 1 3 6 3	6 3 6 3 1 3 6 3	5 2 7 2 6 3 6 1

F **G**	**C**	**Am**	**C**
6 · 6 5 2 2（黃 沙 萬 里）	3 — — —（長）	6 · 6 7 6 3（何 處 傳 來）	5 · 3 3 —（駝 鈴 聲）
4 1 4 1 5 2 7 2	1 5 1 5 3 5 7 7	6 3 6 3 1 3 6 3	1 5 1 5 3 5 1 5

G	**Am**	**Am**	**Am**
2 · 2 7 6 5 6（聲 聲 敲 心）	6 — — —（坎）	6 — — —	3 3 3 2 1（盼 望 踏 上）
5 2 5 2 7 2 5 2	6 3 6 3 2 7 1 3 3	6 3 6 3 2 7 1 3 3	6 3 6 3 1 3 6 3

OP：UNIVERSAL MUSIC PUBLISHING LTD

G | **Am** | **F** | **G** | **C** | **Am**

思念路　飛縱千里山　天邊歸雁

C | **G** | **Am** | **Am**

披殘霞　鄉關在何方

Am | **Am** (accel.)

♩=109

Am | **C**

風沙揮不去　印在

G | **Dm** | **Dm** | **Am**

歷史的血　痕　風沙揮不去蒼白

F **G** | **Am** | **Am** | **C**

海棠血淚

a tempo

| C | G | Am | Am |

5· 3 3 — ｜ 2· 2 7 6 5 6 ｜ 6· 2 2 3 1 2 ｜ 3· 6 6 7

披 殘霞　鄉 關在何　方

| Am | C | G | Dm |

:6 6 7 6 5 ｜ 6 5 3 3 — ｜ 5 5 5 3 2 3 5 ｜ 2 — — —

黃 沙吹老了歲　月　吹 不老我的思　念

| Dm | Am | F | G | Am |

2· 3 6 3 2 ｜ 3 1 7 6 — ｜ 1· 2 7 6 5 6 ｜ 6 — — —

曾 經多少個今　夜　夢 迴秦　關

| Am | C | G | Dm |

6 6 7 6 5 ｜ 6 5 3 3 — ｜ 5 5 5 3 2 3 5 ｜ 2 — — —

風 沙揮不去印　在　歷 史的血　痕

| Dm | Am | F | G | Am |

2· 3 6 3 2 ｜ 3 1 7 6 — ｜ 1· 2 7 6 5 6 ｜ 6 — — —

風 沙揮不去蒼　白　海 棠血　淚

Repeat and Fade out

追夢人

◆演唱：鳳飛飛　◆作詞：羅大佑　◆作曲：羅大佑

♩ = 112　4/4

原曲調性參考：E♭-E Flok

OP：大右音樂事業有限公司
SP：Rock Music Publishing Co., Ltd.

G　　　　　C
7　7　1̇　1̇
紅　紅　心　中

G　　　　　C
2̇　2̇2̇　3̇　2̇3̇
藍　藍的　天　是個

G
5̇　5̇　3̇·　2̇
生　命　的　開

Am
2̇2̇1̇　1̇　—　—
　　始

5 2 5　1 3 5 ｜ 5 2 5 7　1 5 1 3 ｜ 5 2 5 2　7 2 5 2 ｜ 6 3 6 3　1 7 6 3

Am　　　　G
3̇　1̇　2̇　7
春　雨　不　眠

F
1̇2̇　1̇7　6　6 1̇
隔夜　的你　曾

G
7　5　5 6　7
空　獨　眠的　日

Am
6　—　—　0 3
子　　　　　讓

6 3 6 1　5 2 5 7 ｜ 4 4 6 4　1 4 6 4 ｜ 5 2 5 2　7 2 5 2 ｜ 6 3 6 3　1 7 6 3

Am
6　6　6　7 1̇
青　春　嬌　豔的

Em
7　6 5　5　6 7
花　朵綻　開　了

Am
6　3　3·　2
深　藏　的　紅

Am
3　—　—　—
顏

6 3 6 3　1 — ｜ 3 3 5 3　7 — ｜ 6 3 6 3　1 — ｜ 6 3 6 3　7 1 6 3

G
5　5　5 3　2 3
飛　去　飛來　的

G　　　　　Am
5　6 7　1̇　7 6
滿　天的　飛　絮是

G
7　5　5 6　7 6
幻　想　你的　笑

Am
6　—　—　—
臉

5 2 5 2　7 2 5 2 ｜ 5 2 5 2　6 3 1 6 ｜ 5 2 5 2　7 2 5 2 ｜ 6 3 6 3　1 7 6 3

G　　　　　Am
7　7　1̇　1̇
秋　來　春　去

G/B　　　　C
2̇　2̇　3̇　2̇3̇
紅　塵　中　誰在

G
5̇　5̇　3̇·　2̇
宿　命　裡　安

Am
2̇2̇1̇　1̇　—　—
　排

5 2 5　6 3 6 ｜ 7 2 5 7　1 5 1 3 ｜ 5 2 5 2　7 2 5 2 ｜ 6 3 6 3　1 7 6 3

G Am G/B C G Am

7 7 1̇ 1̇ | 2̇ 2̇ 3̇ 2̇3̇ | 5̇ 5̇ 3̇· 2̇ | 2̇ 1̇ 1 — — |

前塵後世　輪迴中誰在　生命裡徘　徊

5̣2 5̣7 6̣3 6̣1 | 7̣2 5̣7 1̣5 1̣3 | 5̣2 5̣2 7̣2 5̣2 | 6̣3 6̣3 7̣1 6̣3 |

Am G F G Am

3̇ 1̇ 2̇ 7 | 1̇2̇ 1̇76 1̇ | 7 5 5 6 7 | 6 — — 0 3̇ |

癡情笑我　凡　俗的人世　終難解的關　懷

6̣3 6̣1 5̣2 5̣7 | 4̣4 6̣4 1̣4 6̣4 | 5̣2 5̣2 7̣2 5̣2 | 6̣3 6̣3 1 6̣3 |

轉1#調

Am Em Am Am

6 6 6 7 1̇ | 7 6 5 5 6 7 | 6 3 3· 2 | 3 — — — |

6̣3 6̣3 1 3̣ 6̣3 | 3̣3̣ 5̣3̣ 7̣ 5̣ | 6̣3 6̣3 1 3̣ 6̣3 | 6̣3 6̣3 1 3̣ 6̣3 |

G G Am G Am

5 5 5 3 2 3 | 5 6 7 1̇ 7 6 | 7 5 5 6 7 6 | 6 — — — |

5̣2 5̣2 7̣2 5̣2 | 5̣2 5̣7 6̣3 6̣1 | 5̣2 5̣2 7̣2 5̣2 | 6̣3 6̣3 1 7̣ 6̣3 |

G Am G/B C G Am

7 7 1̇ 1̇ | 2̇ 2̇ 3̇ 2̇3̇ | 5̇ 5̇ 3̇ 2̇ | 1̇ — — |
5 5 6 6 | 7 7 1 7̇6 | 5 5 6 5 | 6 |

5̣2 5̣7 6̣3 6̣1 | 7̣2 5̣7 1̣5 1̣3 | 5̣2 5̣2 7̣2 5̣2 | 6̣3 6̣3 1 7̣ 6̣3 |

魯冰花

◆演唱：曾淑勤　◆作詞：姚謙　◆作曲：陳揚

♩=114　4/4

原曲調性參考：G-B♭　Slow Soul

G Em Am F C

閃 的淚光 魯冰花 啊 啊 閃

G Em Am F C

閃 的淚光 魯冰花

G Em Am

F C F C

啊 啊 啊 啊

F C G Em Am

夜 夜想起 媽媽的話閃 閃 的淚光 魯冰花

老情歌

◆演唱：呂方　◆作詞：李安修　◆作曲：陳耀川

♩ = 74　4/4

原曲調性參考:G♭-G　Slow Soul

C		Dm	C	B°	Am	G7	

第一段旋律，含各音高，節奏與伴奏內容。

我 只想 唱 這一　首 老情歌　讓

回憶 再湧 滿心　頭　　　當　時光 飛逝 已　不 知 秋冬 這是

　Hit 101　　　　OP：Warner/Chappell Music Taiwan Ltd.

Dm **G7sus4** **C** | **C** | **Am**

我 唯一的線 索　　人說 情歌總是老 的

Em **F** **G7sus4** **C** **Am**

好　　走遍天涯海角忘不 了　　我說 情人卻是老 的

Em **F** **Dm** **G7sus4** **C**

好　　曾經滄海桑田分 不 了　　我 只想唱這一

Em **Am** **Dm7** **G7sus4** **C** **F**

首 老情歌 願 歌聲飛到你左 右　　雖 然你不能 和

Em **Am** **Dm7** **G7sus4** **C** **F** **Em**

我 常相守但求 你 永遠在 心 中

停看聽

◆演唱：何方&周裕先　◆作詞：周裕先　◆作曲：周裕先

♩ = 68　4/4

原曲調性參考:A　Slow Soul

Am		C		Dm	Em
3 i· 77 7 65 6		5· 553 22· 21		2· 66 7· 5	
636· 1 3·		1513 3 3 51 1		24622 4 37 3	

Am		Am		C	Dm
6 — — 0 6		3· 33 2 3· 6		i· i 1 23 2· 66	
（女）你		不 停 的 說 你		依 然 是 愛 我	
636 77 713 1 —		6 3 6 3 1 —		1 5 3 2 6 4	

Em		Am		Am	
0 777 i77 55 3		67 66 — 0 6		3· 33 2 3· 66	
只是現在不 能 不離		開 我 你		不 停 的 笑 說我	
3 5 7 3 3 7 5		6 3 6 3 1 6 3		6 3 6 3 1 —	

C	Dm	Em		Am	
i· i 1 23 2· 66		0 677 i77 55 3		67 66 — 0 6	
心 裡 想的太多		眼 裡不該 有這些		落 寞 （男）我	
1 5 3 2 6 4		3 7 3 7 5 7 7		6 3 6 3 1 3 6 3	

浪人情歌

◆演唱：伍佰　◆作詞：伍佰　◆作曲：伍佰

♩ = 71 4/4

原曲調性參考：B♭ Slow Rock

OP：月光音樂有限公司
SP：Rock Music Publishing Co., Ltd.

把心留住

◆演唱：楊林　◆作詞：陳曉因　◆作曲：陳曉因

♩ = 81　4/4

原曲調性參考:E♭　Slow Soul

C	F	C	G
3·3̂ 3 2 3·　5̣	6̣ 1　1 2　1	3·3̂ 3 2 3·　5̣	5̣·2̂ 2 1 3　2
1 3̣ 5̣ 3 1 —	4 1̣ 4 1 6̣·4	1 3̣ 5̣ 3 1 —	5̣ 2̣ 5̣ 2 7̣ —

C	Am	F	C　G	C
3·3̂ 3 2 3·　5̣	6̣ 1　1 2　1	3 5 5 6 3 2　1 7̣	1 — — —	
1 5̣ 1 3 6̣ 1　3	4 1̣ 4 1 6̣ 1 6̣ 1	1 1̣ 3 5̣ 5 2̣ 5 2	1 3̣ 5̣ 3 1 3̣ 5̣ 3	

C	C	F	C
1 — — 0 5̣	3 3 2 1·　5̣	6̣ 1 1 2 1 —	3 3 2 3 5·
為	什 麼 你 要	離 開 我	為 什 麼 你 要
1 3̣ 5̣ 3 1 3̣ 5̣ 3	1 5̣ 1 5̣ 3 —	4 1̣ 4 1 6̣ —	1 5̣ 1 5̣ 1 —

Am	Dm	G	C
6 5 6 5 3 3 —	2 2 1 6 1	2 2 1 3 2 2	1 1 6 5·　6
放 棄 我	是 誰 拭 去 了	你 的 諾 言	是 誰 想 要
6̣ 3̣ 6̣ 3 1·　3	2̣ 6̣ 2̣ 6 4 —	5̣ 2̣ 5̣ 2 7̣ 2 4 2	1 5̣ 1 5̣ 3 —

F

1 6 1 6 2 1 1
把你的心帶　走

Dm　　**G**

0 6 1 2 2 1
改變了我的

C

3·5 5 — —
生活

F

6· 5 6 6 7 6 5
喔　　喔

4 1 4 1 6·3

2 6 2 5 2 4

1 3 5 3 1 3 5 3

4 1 4 1 6 1 4 1

G

5 — — 0 5
喔　　　　為

% **C**

3 3 2 1· 5
什麼你要

F

6 1 1 2 1 —
離　開　我

C

3 3 2 3 3 5 5
為什麼你要

5 2 5 2 7 2 5 2

1 5 1 5 3 —

4 1 4 1 6 1 4 1

1 5 1 5 3 5 1 5

Am

6 5 6 5 3 3 —
放棄　我

Dm

2 2 1 6 1
是誰拭去了

G

2 2 1 3 2 2
你的　諾言

C

1 1 6 5· 6
是誰想要

6 3 6 3 1 3 6 3

2 6 2 6 4· 6

5 2 5 2 7 2 5 2

1 5 1 5 3 —

F

1 6 1 6 2 1 1
把你的心帶　走

Dm　　**G**

0 6 1 2 2 1
改變了我的

C

3·5 5 — —
生活

F

6· 5 6 6 7 6 5
喔　　喔

4 1 4 1 6 1 4 3

2 6 4 5 2 7

1 5 1 2 3 5 1 5

4 1 4 1 6 1 4 1

G

5 — — —
喔

C

5 5 4 3· 3 4
也許你需要

Am

3 3 3 2 1 1 —
獨立的生活

F　　**G**

1 1 1 2 2 1
你需要溫柔的

5 2 5 2 7 2 5 2

1 5 1 5 2 5 3 5

6 3 6 3 6 3 6 3

4 1 4 1 5 2 7 2

鹿港小鎮

◆演唱：羅大佑　◆作詞：羅大佑　◆作曲：羅大佑

♩=88　4/4

原曲調性參考：C　Rock

（第三、四行歌詞）

請問你是　否看見我　的爹娘

假如你先　生來自鹿　港小鎮

我家就住　在媽祖

廟的後面　賣著香　火的那家　小雜貨店

OP：Warner/Chappell Music H.K. Ltd.
SP：Warner/Chappell Music Taiwan Ltd.

再度我唱起這首歌　我的

C　　**E**

歌中和有風雨聲

F　　**C**

歸不得的家園鹿港的小　鎮

B♭　　**E**

當年　離家的年輕人

Am

台北不是我的家　我的

C　　**E**

家鄉沒有　霓　虹燈

F　　**C**

繁榮的都　市過渡的小　鎮

B♭

徘徊在文明裡的人

E7sus4

們

E7

Am

G

F

E

Am

花房姑娘

◆演唱：崔健　◆作詞：崔健　◆作曲：崔健

♩ =118 4/4

原曲調性參考:G Rock

OP：EMI MUSIC PUBLISHING HONG KONG
EMI MUSIC PUBLISHING (S. E. ASIA) LTD., TAIWAN

Dm	**G**	**F**	**C**

```
0 2 2 3 4 4 4 5   5 0 0 0   0 4 4 4 4 1 1 1   1 0 0 0
你 問 我 要 去 向 何   方              我 指 著 大 海 的 方   向
```

```
                                    4         4
                                    1         1
2   6     6       5   2     2   4   6 4 4 4 6 4   1   5     5
  4 2 2 2 4 2   5   7 5 5 5 7 5   4           3 1 1 1 3 1
```

C	**C**	**C**	**Dm**

```
0 1̇ 7 6 5   3 — — —   0 1̇ 7 6 5   4 — — —
我 不 知 不 覺 忘 記
```

```
1   5     5   1   5     5   1   5     5   2   6     6
  3 1 1 1 3 1   3 1 1 1 3 1   3 1 1 1 3 1   4 2 2 2 4 2
```

Dm	**G**	**F** **C/E** **Dm**	**C**

```
0 0 0 6 7   7 — — —   4 5 5 3 4 5 4 2   1·   1 6 5
            1 2   2                              2   1
```

```
2   6     6   5   2     2   4 5 1 3 5 1 2   1   1   1 1·
  4 2 2 2 4 2   7 5 5 5 7 5                     5   5 5·
```

C	**C**	**C**	**Dm**

```
0 1 1 1 1 3 3 2   3 3· 0 0   0 1 1 6 1 3 5 1   2 2· 0 0
你 帶 我 走 進 你 的   花 房       我 無 法 逃 脫 花 的   迷 香
```

```
1   5     5   1   5     5   1   5     5   2   6     6
  3 1 1 1 3 1   3 1 1 1 3 1   3 1 1 1 3 1   4 2 2 2 4 2
```

Dm	**G**	**F** **C/E**	**C**

```
0 2 2 3 4 4 4 5   5 — 0 6 5   0 0 0 0 0 1   1 0 0 0
我 不 知 不 覺 忘 記   了     喔              方   向
```

```
2   6     6   5   2     2   4 5 1 3 5 1 1   1   5     5
  4 2 2 2 4 2   7 5 5 5 7 5                     3 1 1 1 3 1
```

想你的夜

◆演唱：于台煙　◆作詞：范俊逸　◆作曲：范俊逸

♩ = 84　4/4

原曲調性參考：B　Slow Rock

一代女皇

◆演唱：金佩珊　◆作詞：李靜婷　◆作曲：張勇強

♩=126　4/4

原曲調性參考：B♭ Rock

OP：UNIVERSAL MUSIC PUBLISHING LTD

夢醒時分

◆演唱：陳淑樺　◆作詞：李宗盛　◆作曲：李宗盛

♩ = 69　4/4

原曲調性參考：A♭　Slow Soul

(sheet music content)

Gsus4

0 1 7 ♭7 6 3 5 5 2 3 3 1 6 5

2
1
5 — — —

C6　　　**Em**

6 5 6 5 6 5 6 6 ·
3 2 3 2 3 2 3 3 · 1 2 3 5

5　　7
3　　5
1 — 3 —

Am　　　**C/G**

6 5 6
0 3 2 3 1 6 6 5 · 5

3　　3
1　　1
6 — 5 —

F　　　**Em**

1 2 6 5 6 2 6 6 5 · 0 2 6

4 — 6 1 3 5 7

Dm　　　**Gsus4**

6 1 1 6 3 5
3 5 5 3 6 3
　　　　　2
　　　　　1
2 6 1 5 —

C　　　**Em**

6 1 5 3 3 6 1 5 3 5 5 5 6 7 1

1 5 3 3 7 5

Am　　　**Em/G**

7 6 5 5 6 3 3 —

6 3 1 5 7 3

F　　　**Em**

6 1 5 3 3 6 1 5 3 5 6 1 1 6

4 1 4 3 7 5

Dm　　　**Gsus4**

2· 6 6 6 7 6 5 ·

2 6 1 5 5 1 2

Gsus4　　%

2/4　1　2
　　你　說

2/4　5 5 6

C　　　**Em**

4/4　3 3 3 3 2 3 5 3 3 5
　　你 愛 了 不 該 愛 的 人　你的

4/4　　5　　7
　　1　3　3　5

Am　　　**Em/G**

6 6 6 7 5 2 3 3 2
心 中 滿 是 傷 痕　　你 說

3　　3
6　1　5　7

178 Hit101

OP：Promise Production & Studios Co., Ltd

F		C/E		Dm		Gsus4		C		Em	
<u>1 1 1</u>	<u>1 6</u>	<u>3 5</u>	<u>1</u> ⌒1	<u>2 2</u>·	<u>2 1</u> <u>3</u>⌒3	2	<u>1 2</u>	<u>3 3 3</u>	<u>3 2</u> <u>3 5</u>	<u>3 5 3</u>	<u>3 5</u>⌒
你 犯 了	不 該	犯 的	錯	心 中	滿 是 悔	恨	你 說	你 嚐 盡	了 生 活	的 苦	找 不

| 4̣ | | 6̣ | 1̇ | 3̣ | | 5̣ | 1̇ | 2̣ 6̣ | 1 | | 5̣ 1̇ 2̣ | 1̣ 5̣ | 3̣ | 3̣ 7̣ | 5̣ |

Am		Em		F		Dm		Gsus4		
<u>6 6 6</u>	<u>6 7 5 3</u> ⌒3	<u>3 5 5 5</u>		<u>6 1</u>	<u>1 6</u> <u>3 2</u>· ⌒	<u>2 5 5</u>		**2**/**4**	<u>6 1</u>	<u>1 6</u>
到 可 以	相 信 的 人	你 說 你		感 到	萬 分 沮 喪	甚 至			開 始	懷 疑

| 6̣ 3̣ | 1 | 3̣ 7̣ | 5̣ | 4̣ 1̇ 6̣ | 2̣ 6̣ | 1̇ 6̣ | | **2**/**4** | 5̣ · | 2̇/1̇ |

Gsus4		C		Em		Am		Em		
4/**4**	<u>1 2</u> ⌒2	<u>2</u> <u>0 5 5 5</u>	<u>3̇ 3̇ 3̇</u>	<u>3̇ 3̇ 2̇ 2̇</u> ⌒	<u>2̇ 1̇ 7</u>	<u>1̇ 1̇ 1̇ 2̇ 1̇</u>	<u>3̇ 5̇</u>	<u>5̇ 5̇</u>		
	人 生	早 知 道	傷 心 總	是 難 免 的	你 又	何 苦 一 往	情 深	因 為		

| **4**/**4** | 5̣ · | 2̣ 5̣ | — | 1̣ 5̣ | 3̣ 5̣ | 3̣ 7̣ | 5̣ | 6̣ 3̣ 1 | | 3̣ 7̣ 5̣ |

F		C/E		Dm		Gsus4		C		Em	
<u>6 1 1</u>	<u>1 1</u> <u>2 6</u>	<u>1 1</u> ⌒1	<u>1 1</u>	<u>2 2 2 2</u>	<u>1 2 3</u> <u>2 5</u>	<u>0 5 5 5</u>		<u>3̇ 3̇ 3̇</u>	<u>5̇ 3̇ 2̇ 2̇</u> ⌒	<u>2̇ 1̇ 7</u>	
愛 情 總	是 難 捨	難 分	何 必	在 意 那 一	點 點 溫	存 要 知 道		傷 心 總	是 難 免 的	在 每	

| 4̣ 1̇ | 6̣ | 3̣ 1̇ | 5̣ | 2̣ 6̣ | 4̣ 6̣ | 5̣ 1̇ | 2̣ 1̇ | 1̣ 5̣ | 3̣ 5̣ | 3̣ 7̣ | 5̣ 7̣ |

Am		Em		F		C/E		Dm		Gsus4	⊕	
<u>1̇ 1̇ 1̇</u>	<u>1̇ 2̇</u>· ⌒	<u>3̇ 5̇</u>	<u>5̇ 5̇</u>	<u>6 1 1</u>	<u>1 1 2</u> <u>6 1</u> ⌒	<u>1̇ 1̇</u>	<u>1̇ 1̇</u>	<u>2 2 2</u>	<u>2 1 3</u> ⌒	<u>2̇</u>· <u>1̇</u>		
一 個 夢	醒 時 分	有 些		事 情 你	現 在 不 必	問	有 些	人 你 永	遠 不 必			

| 6̣ 3̣ | 1̇ 3̣ | 3̣ 7̣ | 5̣ 7̣ | 4̣ 1̇ | 6̣ 1̇ | 3̣ 1̇ | 5̣ 1̇ | 2̣ 6̣ | 1̇ 6̣ | 5̣ 1̇ 2̣ | |

你在他鄉

◆演唱：剛澤斌　◆作詞：剛澤斌　◆作曲：桑田佳佑

♩=100　4/4

原曲調性參考：B　8Beat

OP：UNIVERSAL MUSIC PUBLISHING LTD

天天想你

◆演唱：張雨生　◆作詞：陳樂融　◆作曲：陳志遠

♩ = 74　4/4

原曲調性參考：E♭　Slow Soul

當我

佇立在 窗前　　你　越走越 遠　我的　每一次 心跳　你 是否聽見　　當我

徘徊在 深夜　　你　在我心 田　你的　每一句 誓言　　迴 盪在耳 邊

OP：飛碟音樂經紀有限公司
SP：Skyhigh Entertainment CO., Ltd.

用心良苦

◆演唱：張宇　◆作詞：十一郎　◆作曲：張宇

♩ = 64　4/4

原曲調性參考：G-A♭ Slow Soul

妳 的臉　 有幾 分憔 悴　妳 的眼　 有殘 留的 淚

妳 的唇　 美麗中 有疲 憊　　我 用去　 整夜的 時 間

想 分辨　 在妳我之 間　到 底誰　 會愛誰 多 一 點　　　　我

玫瑰人生

◆演唱：許景淳　◆作詞：慎芝　◆作曲：張弘毅

 = 62　4/4

原曲調性參考：C　Slow Soul

該你多少在 前世　　如何

還得清

這　許多衷曲

這　許多愁緒　為了 償還 你　　化作

紅豔 的玫瑰　多刺 且多 情　　開在 荊棘 裡

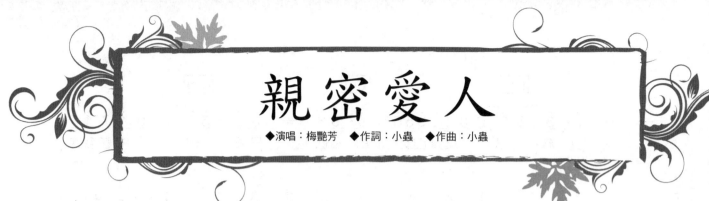

親密愛人

◆演唱：梅艷芳　◆作詞：小蟲　◆作曲：小蟲

♩ = 70　4/4

原曲調性參考：F　Slow Rock

Rubato

a tempo

（今夜還吹著風）

（想起你好溫柔）

（有你的日子份外的輕鬆）

OP：UNIVERSAL MUSIC PUBLISHING LTD

快樂天堂

◆演唱：滾石群星合唱 ◆作詞：呂學海 ◆作曲：陳復明

♩ = 90 4/4

原曲調性參考：D Rock

F	Em	F	Em
3 4 6 3 2 4 6 2	7 — — 2	3 4 6 3 2 4 6 2	7 3 5 7 7 7
4 — 1 6 4 —	3 — 7 5 3 —	4 — 1 6 4 —	3 — 7 5 3 —

Dm	G7sus4 G	C	Am
1· 6 6 4	1 6 4 — 7 5 2 —	5 5 5 5 5 5 3 2 3	1 — — 0 1 1
		大象長長的鼻子正昂 揚	全世
2· 6 6 6 4 4 4 2 2 2	4 — 5 — 5 5	5 3 1 — 5 3 1 —	3 6 — 3 6 —

F	G	Am	Em
2· 3 4 3 3 2 1	2 — — —	1 1 1 1 1 1 6 6	5 — — 0 3 2
界 都舉起了希	望	孔雀旋轉著碧麗輝 煌	沒有
1 6 4 — 1 6 4 —	2 7 5 — 7 5	1 6 3 — 1 6 3 —	7 5 3 — 7 5 3 —

F	Gsus4 G	C	Am
1· 1 6 3· 2 2 1	2 — 2 —	5 5 5 5 5 5 5 3 2 3·	1 — — 0 1 1
人 應該永遠沮 喪		河馬張開口吞掉了水 草	煩惱
1 6 4 — 1 6 4 —	1 7 5 — 5 5	1 — 1 5 1 —	6 — 6 3 1 —

OP：可登音樂經紀有限公司

Repeat 2x and Fade Out

心有獨鍾

◆演唱：陳曉東　◆作詞：洪堯斌　◆作曲：洪堯斌

♩ = 95　4/4

原曲調性參考：B♭ Slow Soul

OP：UNIVERSAL MUSIC PUBLISHING LTD

請你帶走

◆演唱：葉璦菱　◆作詞：王紫微　◆作曲：鈕大可

♩= 67　4/4

原曲調性參考：C　Slow Soul

OP：UNIVERSAL MUSIC PUBLISHING LTD
EMI MUSIC PUBLISHING (S. E. ASIA) LTD., TAIWAN

一代佳人

◆演唱：湯蘭花　◆作詞：林煌坤　◆作曲：鮑比達

♩ = 86　4/4

原曲調性參考：C　Slow Soul

鍾愛一生

◆演唱：杜德偉　◆作詞：林姿伶、小蟲　◆作曲：小蟲

♩= 94 4/4

原曲調性參考：D♭ Slow Soul

（歌詞）

帶著你美麗的愛情　來打動我的心

在我青春尚未褪　色前 請與我見面

OP：UNIVERSAL MUSIC PUBLISHING LTD
Rock Music Publishing Co., Ltd.

C	Dm	C	CMaj7
0 5 5 5 5 2 3 2·	2 — 0 2 1 2	2 3 3̇ 3̇ —	3̇ — — —
帶著你堅定的愛	情　　　來守住	我的心	
1 5 1 3 3 —	2 4 6 2 2 —	1 5 1 5 5 —	1 5 5 5 1 7 5

C	F	C	C
0 5 5 5 5 1̇ 2̇ 3̇	3̇ 1̇· 0 6 6 1̇	2̇ 1̇ 1̇ 1̇ —	1̇ — 0 6 6 1̇
在我心尚未憔悴	之前　　請與我	見　面	用你最
1 5 1 3 3 —	4 6 1 4 4 —	1 5 1 3 3 —	1 5 2 3 3· 7

𝄉 Am	Em	Am	F
2̇· 1̇ 1̇· 6	6· 5 5 —	7 5 5 5 5 3 6	6 — 0 6 6 1̇
深　情　的　眼	睛	癡情讓我傾心	用我最
6 3 6 1 1 —	3 3 5 7 7 —	6 3 6 1 1 6 5 4	4 1 4 6 6 1 6 4

Am	F	Dm	Gsus4
2̇ 1̇ 1̇ 1̇ 3̇ 3̇	6 6 6 — 6 6	3̇ 4̇ 2̇ 2̇ 2̇ 1̇ 2̇	2̇ 6 6 5 6 1̇ 1̇
需　要　的溫	柔　　在我	還能負載你的愛	當我能負載你
6 3 6 1 1· 5	4 1 4 6 6 1 6 4	2 4 6 2 2 6 4	5 2 4 6 6 1 2 1

Gsus4	C	G	Am
4 3̇ 1̇ 1̇ 2̇ 4̇ 4̇	3̇ 2̇ 1̇ 1̇ 1̇· 1̇	7 5 5 5 5· 7	1̇ 7 6 6 — 0 6
全　部的　鍾愛我	一生　　喔	My Love　　My	Love　　喔
(愛)			
5 2 4 5 5 1 5 4	1 5 1 5 3 5 1	5 2 5 2 7 2 5 2	6 3 6 3 1 3 6 3

驛動的心

◆演唱：姜育恆　◆作詞：梁弘志　◆作曲：梁弘志

♩ = 68　4/4

原曲調性參考：G　Slow Soul

C	Em	C	G
3 — — 5̄43	2 — — 25	3 — 3663̄1	2 — — —
13 15 53 15	37 53 37 357·	13 15 51 15	52 5 27 —

%C	Em	F	G
5555 5611 012	333 323 3 —	211 165 6 166 61	2222 223 5 —
曾經以為我的家　是一	張張的票根	撕開後 展開旅 程 投入	另外一個 陌 生
15 15 3·1 353	37 57 7·3 575	41 41 4 —	52 72 2·7 252

C	Em	F	G　C
5555 5611 012	333 323 3 —	211 165 6 166 61	22· 22 31 —
這樣飄盪多少天　這樣	孤獨多少年	終點又 回到起 點 到了	現在 才發 覺
15 15 35 15	37 37 57 37	41 41 41 41	52 72 15 12

C	C	Am	Dm
1 — 0123	5555 0321 2	266 — —	2222 0231
喔	路過的人 我早已忘	記	經過的事　已隨風
31 53 1̄ 5 —	15 15 35 15	63 63 13 63	26 26 46 26

OP：Warner/Chappell Music H.K. Ltd.
SP：Warner/Chappell Music Taiwan Ltd.

無人熟識

◆演唱：張清芳　◆作詞：曹俊鴻　◆作曲：曹俊鴻

♩= 98　4/4

原曲調性參考:D Rock

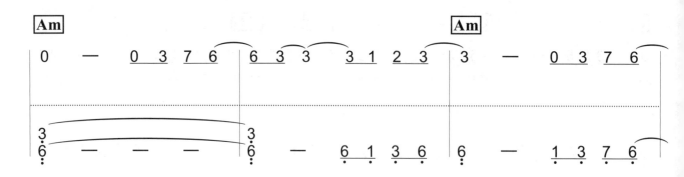

Hit 101　　OP：Great Music Publishing Ltd.

黑夜白天

◆演唱：黃鶯鶯　◆作詞：林秋離　◆作曲：熊美玲

♩ = 96　4/4

原曲調性參考：G　Slow Soul

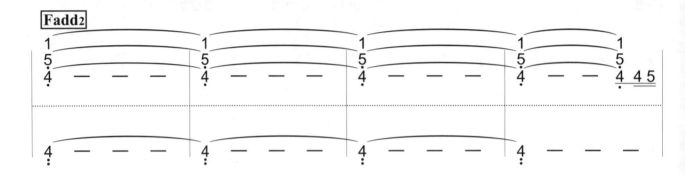

什麼時候我們再見

Am | **Am** | **F** | **F** **C/E**

說說那些好久以前　根本無法形容的　改變

Dm | **Dm** | **G** | **Gsus4** **G/F**

誰對誰都沒有虧欠　何必一定滿懷抱歉　相愛是不容

Em7 | **Am** | **F** | **Em7**

易的　　　就算是要分離　也不

Am | **F** | **Em** | **Am**

能怪你　當初是我願意　這樣跟著你也

Dm | **Dm** | **Gsus4** | **G**

說過天長地久不管今生怎麼結局　沒想到這也

C/G | **F** | **Em7** | **Am**

6 — — — | 0 1̇ 1̇ 1̇ 2̇ 3̇ 7 | 7 — — 5 3 | 6· 3̇ 2̇ 1̇· 6̇

那 時 候 一 定 是 | 蒼 老 的 容 顔 喔

5 5 7 1 1 5 5 3 | 4 1 4 5 6 4 6 | 3 7 2 3 5 2 7 3 | 6 6 3 6 1 3 5 6

Dm | **Dm** | **G** | **C**

4 3 4 3 4· 6 | 4 3 4 3 4 — | 4 — 3· 6̇ | 1 — — —

也 許 不 說 話 卻 | 只 想 再 看 你 | 一 | 眼

2 1 4 5 6 1 5 6 | 2 6 1 4 6 1 4 | 2 7 5 — — — | 1 5 1 2 2 3 5

C | **Em** | **Am** | **Em**

1 — — 0 1̇ | 7 1̇ 7 1̇ 7 5 5 | 6 — — 0 1̇ | 7 1̇ 7 1̇ 7 5 5

啊 啊 啊 啊 啊 啊 啊 | 啊 | 啊 啊 啊 啊 啊 啊 啊

1 5 1 2 3 5 1 5 | 3 7 2 5 7 2 5 | 6 6 3 6 1 3 | 3 7 2 5 7 5

F | **Fadd2** | **Fadd2** | **C**

6 — — — | 1̇· 7 1̇ — | 1̇· 7 1̇· 2̇ | 1̇ — 5 —

啊

4 3 4 1 1 4 1 | 1 5 4 — — — | 1 5 4 — 1 5 4 — | 1 5 1 2 2 3 5

C | **Dm** | **Dm** | **Am**

5 — — — | 5 — 4 5 6 | 5 — 4· 3 2 | 3 — 1 —

1 5 1 2 3 5 1 3 | 2 6 2 4 4 6 4 2 | 2 6 2 4 6 4 2 6 | 6 3 6 1 3 6 1 3

最後一夜

◆演唱：蔡琴　◆作詞：慎芝　◆作曲：陳志遠

♩= 95　3/4

原曲調性參考：B　Waltz

C	C	C	F	G
$\dot{3}$ $\dot{6}$ $\dot{5}$	$\dot{3}$ — $\dot{5}$	$\dot{3}$ $\dot{6}$ $\dot{5}$	$\dot{2}$ — —	$\dot{2}$ $\dot{3}$ $\dot{5}$
1 5 1 5 3 5	1 5 1 5 3 5	1 5 1 5 3 5	4 1 4 1 6 1	5 2 5 2 7 2

G	C	C	C	C
$\dot{3}$· $\dot{6}$ $\dot{5}$ $\dot{6}$	$\dot{1}$ — —	$\dot{1}$ — —	5 $\dot{1}$· $\dot{2}$	$\dot{1}$ — 5
			踩 不 完	
5 2 5 2 7 2	1 5 1 5 3 5	1 5 1 5 3 5	1 5 1 5 3	1 5 1 5 3

C	C	Am	Am	G
$\dot{3}$· $\dot{3}$ $\dot{2}$ $\dot{1}$	5 — —	$\dot{1}$ $\dot{1}$ $\dot{2}$	$\dot{3}$ $\dot{1}$· $\dot{5}$	$\dot{3}$ $\dot{2}$ $\dot{2}$ —
惱 人 舞 步		喝 不 盡	醉 人 醇 酒	
1 5 1 5 3	1 5 1 5 3 7	6 3 6 3 1	6 3 6 3 1	5 2 5 2 7

G	C	C	F	F
$\dot{2}$ — — —	$\dot{3}$ $\dot{5}$· $\dot{6}$	$\dot{5}$· $\dot{3}$ $\dot{2}$ $\dot{1}$	6 $\dot{1}$· $\dot{2}$	$\dot{2}$ 6 6 —
良	夜 有	誰 為 我	留	
5 2 5 2 7 2	1 5 1 2 3	1 5 1 2 3	4 1 4 5 6	4 1 4 5 6 4

OP：飛碟音樂經紀有限公司
常夏音樂經紀有限公司

這個世界

◆演唱：蔡藍欽　◆作詞：蔡藍欽　◆作曲：蔡藍欽

♩ = 93 4/4

原曲調性參考：A　Slow Soul

%C | C | Dm | Gsus4

5 6 1 | 2 1 6 1 1· 5 | 2 1 6 1 1 — | 3 2 1 2 2 6 1 | 3 2 1 2 2 5 6 1

1 5 1 3 3 1 5 | 1 5 1 2 2 3 1 | 2 6 2 4 4 2 6 | 5 2 5 1 1 2 1 5

C | C | Dm | G

2 1 6 1 1· 5 | 2 1 6 1 1 — | 3 2 1 2 2 6 1 | 3 5 3 2 2 —

1 5 1 3 3 1 5 | 1 5 1 2 2 3 5 | 2 6 2 4 4 2 6 | 5 2 5 7 7 2 2

G | C | C | C

2 — 0 2 3 5 | 6· 5 5 — | 6 1 6 3 5 5 — | 6 1 6 3 5 5 3 2 1
在 這 個 | 世　 界 | 有 一 點 希 望 | 有 一 點 失望　我 時常

2
7 — — — | 1 5 1 3 3 — | 1 5 1 3 3 1 5 | 1 5 1 3 3 1 5

Dm | G | Dm | G | C | C

2 6 5 5 — | 2 2 6 5 5 2 3 5 | 6· 5 5 — | 6 1 6 3 5 5 —
這　 麼 想 | 　 在這個 世　 界 | 有 一 點 歡樂

4 4 2 2 | 4 4 2 2 |
2 2 7 7 | 2 2 7 7 | 1 5 1 3 3 1 5 | 1 5 1 2 2 3 5
6 6 5 5 — | 6 6 5 5 —

OP：飛碟音樂經紀有限公司
SP：Skyhigh Entertainment CO., Ltd.

Gsus4 | C | C

3 5 3 2 0 5 6 1 | 2· 1 1· 5 | 2 3 2 1 1 5 6 1
美 麗 色 彩　我 們 的 | 世 界　　並 | 不 像 你 說　的 真 有
　　　　　　　　（唉）| （唉）

5 2 5 1 2 1 5 1 | 1 5 1 5 3 5 1 5 | 1 5 1 2 3 1 5 3

Dm7 | Gsus4 | C

3 3 2 2 6 6 | 3 3 3 2 0 5 6 1 | 2· 1 1· 5
那 麼 壞　你 又 | 何 必 感 慨　用 你 的 | 關 懷　　和

2 6 1 6 4 6 1 6 | 5 2 5 1 2 1 5 1 | 1 5 1 2 3 1 5 3

C | Dm7 | Gsus4

2 3 2 1 0 5 6 1 | 3· 2 2 6 6 6 | 3 5 3 2 0 5 6 1
所 有 的 愛　為 這 個 | 世 界 添 一 些 | 美 麗 色 彩　我 們 的

1 5 1 2 3 1 5 3 | 2 6 1 6 4 6 1 6 | 5 2 5 1 2 1 5 1

Repeat and Fade Out

昨夜星辰

◆演唱：林淑蓉　◆作詞：吳桓　◆作曲：張勇強

♩=109　4/4

原曲調性參考：E♭ Tango

昨夜的

昨夜的星辰

已墜　落
依然閃　爍

消逝在　　遙遠　的銀　河
像眼神　　點燃　愛的　火

台北的天空

◆演唱：王芷蕾　◆作詞：陳克華　◆作曲：陳復明

♩ = 72　4/4

原曲調性參考：D♭-D　Slow Rock

C

5 2 2 1 5　5 7 1 5
1 1 1
5 5 5
1. 3 3 3

Am

5 2 2 1 5　—
1 1 1
6 6 6
6. 3 3 3

Dm

6 3 3 2 6 5 3 1
2 1 2
6 6 6
2. 4 4 4

F

5 5 5 4 3 1 6　—
1
6
4 — — —

𝄋 C

5 2 2 3 3 1　—
風 好 像 倦 了
風 也 曾 溫 暖
1 1 1
5 5 5
1. 3 3 3

Am

5 2 2 2 3 1　1·1
雲 好 像 累 了　這
雨 也 曾 輕 柔　這
1 1 1
6 6 6
6. 3 3 3

FMaj7

3 3 3 6 1 1·　3 3
世 界 再 沒 有　屬 於
世 界 又 好 像　充 滿
3 3 3
1 1 1
4. 6 6 6

Dm　**Gsus4**　**G**

4 3 2 1·　2　2
自 己 的 夢　想
熟 悉 的 陽　光
1 1 2
6 2 7
2. 4 5 5

C

5 2 2 2 3 1　—
我 走 過 青 春
我 走 過 異 鄉
1 1 1
5 5 5
1. 3 3 3

Am

5 2 2 2 3 1　—
我 失 落 年 少
我 走 過 滄 桑
1 1 1
6 6 6
6. 3 3 3

FMaj7

3 3 3 3 3 6 1 1　—
如 今 我 又 再 回 到
如 今 我 又 再 回 到
3 3 3
1 1 1
4. 6 6 6

Dm

2/4　4 3 2 1·
思 念 的 地
自 己 的 地
2/4　1
2
6
4

Gsus4　**G**

4/4　2 — 2 —
方
方
4/4　2 2 2
1 7 7
5 5 5

F　**G**　**C**

1 6 6 7·5·　3 4
台 北 的 天 空　有 我
1 2 1
6 7 5
4 5 1. 1

Em　**Am**

5 5 5 5 5 1　—
年 輕　的 笑 容
7
5
3. 6.

F　**Em**

6 6 6 6 5 5 3 3·3
還 有 我 們 休 息　和
1 7
6 5
4. 3.

OP：飛碟音樂經紀有限公司
Linfair Music Publishing Ltd.
SP：Skyhigh Entertainment CO., Ltd.

大約在冬季

◆演唱：齊秦　◆作詞：齊秦　◆作曲：齊秦

♩ = 74 4/4

原曲調性參考：A♭ Slow Soul

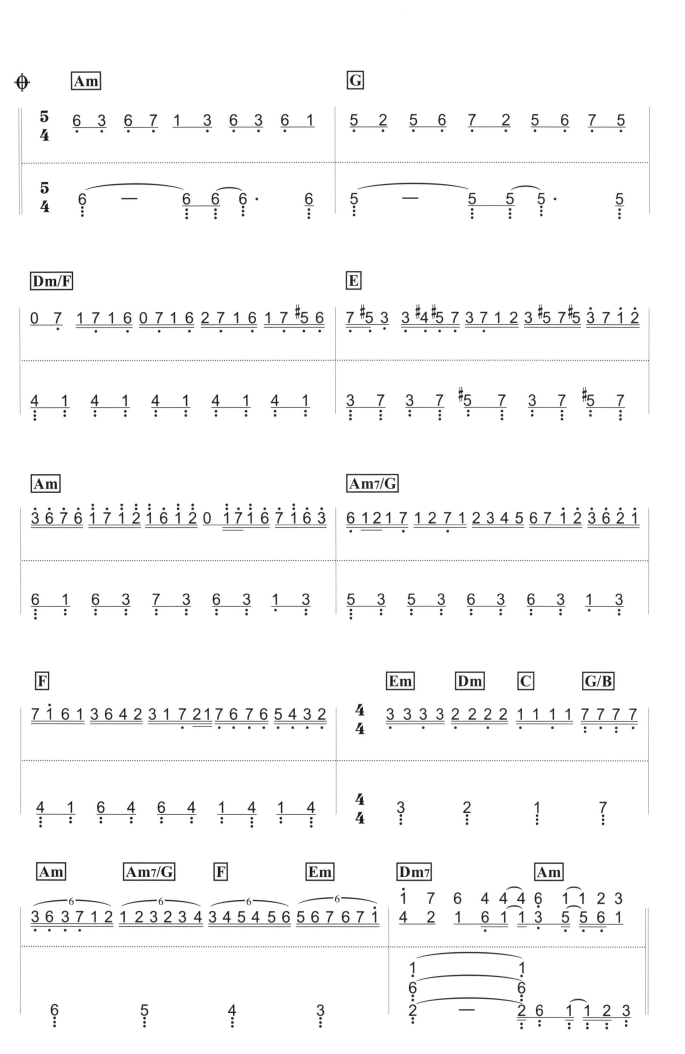

沒有你 的 日子裡 我會　更 加 珍惜自己　沒有我 的 歲月裡 你要

Dm　　　G7sus4　　C　　　Em　　Am　Am7/G　Em

保 重 你 自己　你問我 何時歸故里 我也　輕 聲地問 自己　　不是

Am　Am7/G　F　Em　　Dm　　　Am　　Am　Am7/G　F　Em

在 此時　不知 在何時　我想　大約會是在 冬季　　不是　在 此時　不知 在何時　我想

Dm　　　Am　　F　C/E　Dm　C　Dm　　rit.　　A

大約會是在 冬 季　　不是　在 此時　不知在 何時　我想　大約會是在 冬　季

Fine

溫柔的慈悲

◆演唱：林良樂　◆作詞：林敏　◆作曲：陳小霞

♩ = 60　4/4

原曲調性參考:D♭-D　Slow Soul

OP：ROOF TOP MUSIC STUDIO(ADMIN. BY EMI MPT)
EMI MUSIC PUBLISHING (S. E. ASIA) LTD., TAIWAN

F **Em** **Am** **G** **C**

6· 6 6 6 5 3 5 1 1 1 3 3 2 2 5 1 1 1 0· 3

我　還深深的沈醉在　快樂　痛苦的邊緣　　你

4 1 4 5 6 1 6 5 3 5 7 6 3 1 5 2 5 7 2 5 7 2 1 5 1 2 3

C **G** **Am** **F** **C**

3 1 5 2 2 3 0 3 5 6 6 6 6 6 5 5 3· 0 3 4

溫柔的慈悲　　讓我　不知該如何面對　再也

1 3 5 1 5 2 5 6 3 6 7 1 7 6 3 4 1 4 5 6 1 6 5 1 5 1 2 3 5 3 1

Em **Am** **D** **G**

5 5 5 5 6 5 3 3 2 1 0 1 2 3 2 2 1 1 6 3 3 2 2 2· 5

不能給我任何安慰　再也　阻擋不了　我的淚水　你

3 7 3 5 7 3 7 5 6 3 6 1 3 1 6 1 2 6 2 #4 6 2 6 #4 5 2 5 6 7 2 7 5

C **G** **Am** **F** **C**

3 1 5 2 2 3 0 3 5 6 6 6 6 6 5 5 3 3 0 3 4

溫柔的慈悲　　讓我　不知道如何後悔　再也

1 3 5 1 5 2 5 6 3 6 7 1 7 6 3 4 1 4 5 6 1 6 5 1 5 1 2 3 5 3 1

Em **Am** **F** **G**

5 5 5 5 6 5 3 3 2 1 0 1 2 3 1 1 6 6 5· 2

不可能有任何改變　再也　癒合不了　　我的

3 7 3 5 7 3 7 5 6 3 6 1 3 1 6 1 4 1 4 5 6 1 6 4 5 2 5 6 7 2 7 6

D		G			C		G		Am

```
3 2 2 1 1 6  3 3 2 2  2· 5    3 1  1 5  5 5 6·  0  3 5
阻 擋 不 了 我 的 淚 水     你    溫 柔 的 慈 悲        讓 我

2 6 2 #4  6 2 6 #4  5 2 5 6  7 2 7 5    1 3 5 1  5 2 5  6 3 6 7  1 7 6 3
```

F		C			Em		Am	

```
6 6 6 1  6 5 5  5 3·  3  3 4    5 5 5 5  6  5 3 3 2 1    0  1 2
不 知 道 如 何 後 悔     再 也    不 可 能 有 任 何 改 變      再 也

4 1 4 5  6 1 6 5  1 5 1 2  3 5 3 1    3 7 3 5  7 3 7 5  6 3 6 1  3 1 6 1
```

F		G		C			F		C/E

```
3 1  1 6  6   5· 2   2 2· 1  —  —    5 6 4 5 2  1
癒 合 不 了    我 的   心 碎

4 1 4 5  6 1 6 4  5 2 5 6  7 2 7 6    1 5 1 2 3 5 1 2  3  —    4 1 6 1  3 2 1 7
```

E7		Am		F		G		C	

```
2   3   1·   5    5   4   3   2    1  —  —  —
                              rit.

3 #5 7  6 6 5 5    4 1 4 6  5 2 5 7    1 5 3 5  3 5 3 5
```

C			C		

```
5                 1
3                 5
1  —  —  —        3  —  —  —

1 5 3 5  3 5 3 5   1  —  —  —
```

Fine

最後的戀人

◆演唱：金素梅　◆作詞：謝明訓/占峰　◆作曲：邰肇玫

♩= 71 4/4

原曲調性參考：B　Slow Soul

F | Em | Am | Dm | G7

午夜裡　　再重遊舊地　　　　　帶著一些　心碎不停地

C | G/B | Am | Em | Am | Em

想起　　　那些　熟悉的旋律　曾是你　最愛的聲音　我

Dm | Gsus4 | C | G/B | Am | Em

輕輕的唱著惆悵　　幾許　　　那些　熟悉的旋律　有我

Am | Em | Dm | Gsus4 | C

最深的記憶　　一次又一次地縈繞我心底

F | G | C | Am | Dm | G

或許你已找到自己　溫暖的春天　　我對你的愛　也不會

Am　　　　　Em
i i　i 3 5 5　　—
最 愛 的 聲 音

6 3 6 1 3 1 6 1 3 7 3 5 7 3 7 5

Dm　　　　　G
4　4 3 4 5·　1 2

2 6 2 4 6 1 6 4 5 2 5 7 2 4 2 7

C　　　　　G/B
3　　5　3　2 6 7
　　　　　那 些

1 5 1 2 3 5 3 2 1 5 1 5 7 5 7 5

Am　　　　　Em
i i　i 3 5 5　0 1 2 1
熟 悉 的 旋 律　　有 我

6 3 6 1 3 1 6 1 3 7 3 5 7 3 7 5

Am　　　　　Em
i i　i 3 5 5　　—
最 深 的 記 憶

6 3 6 1 3 1 6 1 3 7 3 5 7 3 7 5

Dm　　　　　G
4　4 3 4 5·　1 2

2 6 2 4 6 2 6 4 5 2 5 7 2 5 2 7

C　　　　　G/B
3　3 2 1 1 2 1 2 7　6 7
　　　　　　　那 些

1 5 1 2 3 5 3 2 1 5 1 5 7 5 7 5

Repeat and Fade Out

無言的結局

◆演唱：林淑容&羅時豐　◆作詞：卡斯　◆作曲：劉明瑞

♩ = 82　4/4

原曲調性參考:D　Slow Rock

(女)曾經是對　你說　過這是個

無言的結　　局

隨著那歲　月淡　淡而　去

無情的情書

◆演唱：動力火車　◆作詞：李素珍/許常德　◆作曲：劉天健

♩ = 71　4/4

原曲調性參考:B♭　Slow Rock

OP：HIM Music Publishing Inc.

故事的真相

◆演唱：黃仲崑&楊林　◆作詞：陳彼得　◆作曲：陳彼得

♩= 98　4/4

原曲調性參考：B♭ Rock

Am | Am

```
5
 6  6 5 3 2 3 2 1    6 — — —

     1        1      3
 6   3 6 6   3      6   — — —
```

%

C | C | Am | Am

```
1 1 2 1 7 7    7 0 3 2 1 7   1· 7 6 — 6 — 3 2 1 7
6 6 7 6 5 5 — 5 0 5 1 7 6 5  6· 3 3 — 3 — 6 5 3 2
```

(男)我 的 愛　　　請你不要 離　開　　　我 想 我 願
(女)我 的 愛　　　我還是會 再　回 來　　　如果你 願

```
    5      5       5                1        1       1
1   3 1 1  3 1   1 3 1 6 5 3 1   6  3 6 6   3 6    6 3 6 1 7 6 3
```

F | F | G | G

```
1· 5 4 — 4· 1 1 7 6 4   5 — — — 5 — 0
3· 2 1 — 1· 1 6 5 3 2 1 1 — — — 1 — 3 5
```

用　等 待　　　來證明我 的 愛　　　　　　喔　喔
用　等 待　　　來證明你 的 愛

```
    1      1      1       1         5      5       2      2
4   6 4 4  6 4  4 6 4 4  6 4     5  2 5 5  2 5   5  7 5 5 7 5
```

Repeat and Fade Out

風中的承諾

◆演唱：李翊君　◆作詞：呂國樑　◆作曲：馬凱諾(Koji Makaino)

♩ = 66　4/4

原曲調性參考：F　Slow Soul

昨夜的雨　驚醒我　沈睡中的夢　迷惑的心　纏滿著

昨日的傷痛　冷冷的風　不再有　往日的溫柔　失去的愛　是否還

能夠再擁有　漫漫長路　誰能告訴我　究竟會有多少錯　何處是我最終的 居留

OP：UNIVERSAL MUSIC PUBLISHING LTD

Dm | **F** | **C** **Gsus4** | **C** **Gsus4**

1. 2.

一切 到 了 終　究　還是　空　　曾經在雨　空

C | **Am** | **Dm** | **F** **G7sus4** **C**

rit.　　　　　　　　　　　　　　　　　**Fine**

為何夢見他

◆演唱：丘丘合唱團　◆作詞：邱晨　◆作曲：邱晨

♩ = 72　4/4

原曲調性參考：D　Slow Soul

CMaj7

```
3          3
7          7
5    —     5  7  5
```
1 1· 3 —

F/C
```
4          4    3  4
1          1       1
6    —     6       6
```
1 6 4 6 4

CMaj7
```
3·
7·
5·        3 7 5 7 3
```
1 3 7 — —

Dm7　**G**
```
6    6  7  7
4    4  5  5
1    1  2  2   —
```
2 2 5 5
2 2 5 5 5

% **C**　　**Am**
5· 5 5 4 3 0 2
為　何夢見他　　那

1 5 3 5 6 3 1

F　　**G**
1· 2 1 7 6 7 1 2 2
好 久好久 以前 分手的

4 1 6 5 2 5

C　　**Am**
3 3 0 4 3 2 1 3
男孩　又來到我夢

1 5 1 6 3 6

F　　**G**
2 — — —
中

4 1 6 1 5 2 5 7

C　　**Am**
5· 5 5 4 3 0 2
為　何夢見他　　這

1 5 1 6 3 6

F　　**G**
1· 2 1 7 6 7 1 2
男　孩在我 日記 簿裡

4 1 6 1 5 2 5 2

C　　**G**
3 3 0 4 3 2 1 2
早已　不留下痕

1 5 1 5 2 5 7

C
1 — — —
跡

1 5 1 5 1 5 3 5 1 5
```

OP：Rock Music Publishing Co., Ltd.

# 明天會更好

◆演唱：大合唱　◆作詞：羅大佑/張大春/許乃勝/李壽全/邱復生/張艾嘉/詹宏志　◆曲：羅大佑

♩ = 74　4/4

原曲調性參考：B-C　Slow Soul

[樂譜]

OP：財團法人中華民國消費者文教基金會
SP：Rock Music Publishing Co., Ltd.

**F** **G** **C** **E** **F**

1̇ 7 6 5 5̇ 5 5 1 2 3 — 3 7 7̇ 7̇ 3 3 2̇ 2̇ 1̇ 7 6 6̇ 6 6 6 — —

讓我擁抱　著你的夢　　讓我擁　有你真心的面　　孔

1 2
6 7
4̣ 5̣ 1 5 3 5　3̣ 7̣ 3̣ 7̣ #5̣ 7̣ 3̣ 7̣　4̣ 1̣ 4̣ 1̣ 6̣ 1̣ 4̣ 1̣

**Am** **E** **E** **Am** **F** **G**

6 6 6 7 1̇ 6 7 7 1̇ 2̇ 7 7 3̇· 3̇ 2̇ 1̇ 1̇· 7 6 6 6 6· 5 5 2 3·

讓我們的笑容充滿著青春的　驕　　傲　　為　明天獻出　虔誠的祈

1 7 6 7
6̣ 3̣ 6̣ 3̣ 3̣ 3̣ #5̣ 3̣　3̣ 3̣ #5̣ 3̣ 6̣ 3̣ 6̣ 3̣　4̣ 1̣ 4̣ 1̣ 5̣ 2̣ 5̣ 2̣

**C** **C** **C/E** **F** **C** **G**

1 — — 0 3 4 5 5· 5 5 5 6 5 4 3 4 5 5 3 2 1 2̇ 2̇ 3· 2

禱　　　　誰能　不顧自己的家園拋開記憶中的童年　誰　能

1 1
5 3 5 4 6
1̣ 5̣ 1 2 1 —　1̣ 5̣ 3̣ 5̣ 4̣ 6̣ 1　1̣ 5̣ 1̣ 5̣ 5̣ 2̣ 7̣ #5̣

**Am** **G** **F** **G** **Am** **Em**

1̇ 1̇ 1̇ 1̇ 7 7 1̇ 7 6 5 6 5 4 4 4 5 6 6 5 5 5· 1̇ 1̇· 1̇ 6 3 5 6 5 5· 6

忍心看那昨日的憂　愁　帶走我們　的笑　　容　青春　不解紅塵胭

6̣ 3̣ 1 3̣ 5̣ 2̣ 7̣ 5̣　4̣ 1̣ 6̣ 1̣ 5̣ 2̣ 7̣ 2̣　6̣ 3̣ 1 3̣ 3̣ 3̣ 5̣ 7̣

**F** **G** **C** **Am** **D** **G**

6 6 5 1 2 3· 3 2 1̇· 1̇ 1̇ 3̇ 3̇ 3̇ 2̇ 2̇ 6 5 **2/4** 5· 3̇ 2̇ 5̇ 3̇ 2̇

脂沾染了灰　讓　久　違不見的淚水滋　潤　了你的面

1 2
6 7
4̣ 5̣ 1 5 1 7　6̣ 3̣ 1 3̣ 2̣ #4̣ 6̣ #4̣　**2/4** 5̣ 2̣ 7̣ 2̣

**Repeat and Fade Out**

# 愛情釀的酒

◆演唱：紅螞蟻　◆作詞：紅螞蟻　◆作曲：紅螞蟻

♩=66　4/4

原曲調性參考:C　Slow Soul

**C** | **Am** | **F**

它 燙 不 了 你 的 舌　也　燒 不 了 你 的 口　喝 醉 吧　　不 要 回

**G** | **G**

頭　　　　　　喝　　愛 情 釀 的 酒

**C** | **F** | **C**

Ah Ah Ah

**F** | **C** | **F**

Ah Ah Ah Ah Ah Ah Ah

**C** | **F** | **Dm7**

F

Gsus4

Gsus4

C

F

C

F

C

F

**Fade Out**

**Fine**

# 瀟灑走一回

◆演唱：葉蒨文　◆作詞：陳樂融/王蕙玲　◆作曲：陳大力/陳秀男

♩=120　4/4

原曲調性參考：D Rock

（天地悠悠過　客匆匆　潮起又潮落）

| Dm | Dm | Am | Am |

紅塵呀滾滾　痴痴呀情深　聚散終有時

| Am | Em | Dm　G | C　E |

留一半清醒　留一半醉至少　夢裡有你追隨

| F | Em | Dm　Em | Am |

我拿青春賭明　天　你用真情換此　生

| Dm　Em | Am | F　G | C |

歲月不知人　間　多少的憂傷　何不瀟灑走一　回

| Dm　Em | F　Em | Dm　Em | Am |

# 最浪漫的事

◆演唱：趙詠華　◆作詞：姚若龍　◆作曲：李正帆

♩=110　4/4

原曲調性參考：C　8Beat

背靠著　背坐在地　毯上　聽聽音　樂聊聊　願望　你　希望我越來　越溫

OP：Sony Music Publishing (Pte) Ltd. Taiwan Branch
Great Music Publishing Ltd.

# 想要有個家

◆演唱：潘美辰　◆作詞：潘美辰　◆作曲：潘美辰

♩= 70  4/4

原曲調性參考：A  Slow Soul

（以下為簡譜/五線譜混合之鋼琴編曲樂譜，歌詞如下）

想要有個家　一個不需要華麗的地方　在我疲倦的時候　我會想到它

我想要有個家　一個不需要多大的地方　在我

OP：UNIVERSAL MUSIC PUBLISHING LTD

# 不要說再見

◆演唱：王海玲　◆作詞：林嘉祥　◆作曲：陳小霞

♩=113　4/4

原曲調性參考：E♭ Slow Soul

# 新鴛鴦蝴蝶夢

◆演唱：黃安　◆作詞：黃安　◆作曲：黃安

♩ = 92　4/4

原曲調性參考:A♭ Slow Soul

Gsus4　Gsus4

Gsus4　Gsus4

Gsus4

Gsus4　C　F　Dm　G

OP：Warner/Chappell Music Publ Agency (Beijing) Ltd.
SP：Warner/Chappell Music Taiwan Ltd.

# 三個人的晚餐

◆演唱：黃韻玲　◆作詞：姚若龍　◆作曲：黃韻玲

♩ = 112　4/4

原曲調性參考：E♭ Rock

OP：香港商環德音樂出版有限公司台灣分公司
Great Music Publishing Ltd.

# 半夢半醒之間

◆演唱：譚詠麟　◆作詞：梁弘志　◆作曲：梁弘志

♩=102  4/4

原曲調性參考：D  8Beat

Fine

# 我們愛這個錯

◆演唱：張信哲　　◆作詞：林隆旋　　◆作曲：林隆旋

♩ = 69　4/4

原曲調性參考：G　Slow Soul

| F | G | C | | F | | Em7 | Am | Dm | | G |

1 1 1 1 2 3 3· 1 7 曾經　　　6 6 6 6 6 5 5 5 6 3 3　　2 1 2 1 6 3 3 2 ─
不 笑 也 不 在 乎　　　是 你 的 雙 手 拉 著 我　　一 次 一 次 對 我　說

| C | | Em | | F | | C | Em7(♭5) | A7 |

0 3 2 3 5· 6 5 5 5　　6 1 6 5 6 6 ─　　0 1 6 5 6 3 6 5 5
讓 我 永 遠 愛 你　　永 不 離 開 你　　山 盟 海 誓 已 忘 記

| Dm | G | C | ⊕C | | Em |

2 1 2 1 6 1 2 1 ─　　3 5 6 5 5 3 5 6 5 5　　3 5 6 7 7 6 5 5 5
天 涯 海 角 何 必 尋 覓　　愛 你 愛 我 愛 你 愛 我　　我 們 愛 這 個 錯

| Am | C/G | F | G | C |

1 2 3 1 1 1 2 3 1 1　　6 1 2 3 3 1 2 2· 6 6 5　　3 5 6 5 5 3 5 6 5 5
愛 你 愛 我 愛 你 愛 我　　我 們 愛 這 個 錯 喔　　愛 你 愛 我 愛 你 愛 我

| Em | | Am | C/G | F | G | C |

3 5 6 7 7 6 5 5 5　　1 2 3 1 1 6 5 1 2 3 1 1　　6 1 2 5 5 3 2 2 1 0 5 1 2
我 們 愛 這 個 錯　　愛 你 愛 我 是 否 愛 你 愛 我　　我 們 愛 這 個 錯

| Am | | C/G | | F | | G | | C |

愛你愛我　是否愛你愛我　我們愛這　個　錯

| F | Em | Am | Dm | G7 | C | F | Em | Am |

山盟海誓 已 忘記　天涯海角何必尋覓　山盟海誓 已 忘記

| Dm | G7sus4 | C |

天涯海角何必尋 覓

Rit...　　Fine

# 失戀陣線聯盟

◆演唱：草蜢　◆作詞：何啟弘　◆作曲：Cha Trikong Suwan

♩=132　4/4

原曲調性參考：F　Cha-Cha

OP：UNIVERSAL MUSIC PUBLISHING LTD
Gmm Grammy Public Compyany Limited
SP：大潮音樂經紀有限公司

*Hit 101*　331

♩ = 66  4/4

原曲調性參考:G♭  Slow Soul

3♭調

| Dm | | G | | Em | | A | | Dm | | G7 | |

轉1調

| Gsus4 | | G | | ※C | | Am | | C | | Em | |

如果　有　一天　世界已改變　當滄　海　都已成　桑田　　　你還

| F | | Em | | Dm7 | | Gsus4 | | C | | Am | |

會不會　在我的身邊　陪著　我渡過　長　夜　　　如果　有　一天　時光都　走遠　歲月

| Em | | C7 | | F | | Am | Em | | Dm7 | Em | Am |

改　變青春的臉　　　你還　會不會　在我的身邊　細數　昨　日的　纏　綿

OP：風花雪月音樂文化事業有限公司
SP：Warner/Chappell Music Taiwan Ltd.

F G G

如果

Am Am Em

一天 一點 愛戀　一夜 一點 思念　我們

F G C Bm7(♭5) E7 Am

不再相信謊言 不 再需要蜜語甜言　言　一天 一點 愛戀

3♭調

Em F Em Am Dm G G/F

一夜 一點 思念　給我一句真的誓言 讓 我可以期待永遠

Em A Dm G7 Esus4 E A

**Fine**

# 在你背影守候

◆演唱：辛曉琪　◆作詞：黃舒駿　◆作曲：黃舒駿

♩ = 65　4/4

原曲調性參考：F　Slow Soul

# 誰說我不在乎

◆演唱：高明駿&陳艾湄　◆作詞：小軒　◆作曲：譚健常

♩ = 96　4/4

原曲調性參考：B　Slow Soul

OP：UNIVERSAL MUSIC PUBLISHING LTD

# 這些日子以來

◆演唱：張清芳&范怡文　　◆作詞：陳文玲　　◆作曲：陳文玲

♩= 78　4/4

原曲調性參考:G♭　Slow Rock

OP：金牌大風音樂文化股份有限公司

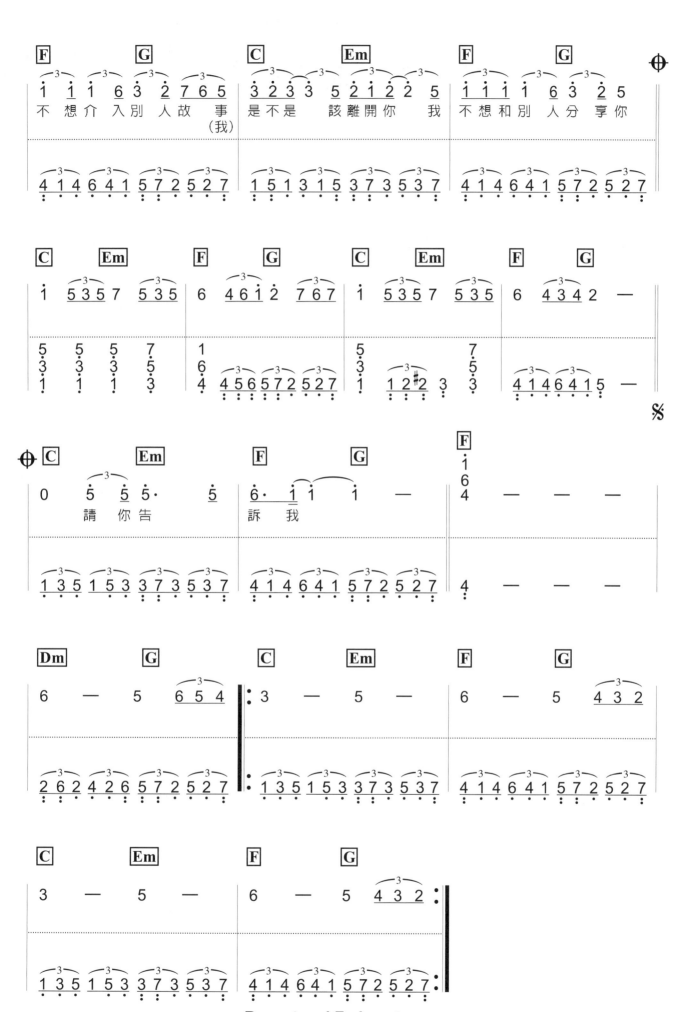

**Repeat and Fade out**

# 讓我一次愛個夠

◆演唱：庾澄慶　◆作詞：陳家麗　◆作曲：庾澄慶

♩=101 4/4

原曲調性參考：C Rock

歌詞：
除非是你 的 溫柔 不做 別的追求

除非是你 跟 我走 沒有 別的等候

OP：Sony Music Publishing (Pte) Ltd. Taiwan Branch
Warner/Chappell Music Taiwan Ltd.

Fade out

Fine

# 動不動就說愛我

◆演唱：芝麻龍眼　◆作詞：林秋離　◆作曲：熊美玲

 = 70　4/4

原曲調性參考：C　Slow Soul

| C | Am | F | G |
|---|---|---|---|
| 3 — 2̇3̇· | 0 — 7 1̇· | 0 — 2̇3̇· | 0 — 5 |
| 1 — 5̇5̇· | 0 — 2̇3̇· | 0 — 5̇5̇· | 0 — 2̇2̇· |
| 1 5 1 5 3 — | 6 3 6 3 6 — | 4 5 1 4 4 1· | 5 2 2 5 7 — |

| C | Am | F　　Gsus4 | C |
|---|---|---|---|
| 1̇ 5 1̇ 5 2̇3̇· | 6 3 6 3 7 1̇· | 4 5 1̇ 4 5 2̇· | 1̇ 5 1̇ 5 2̇3̇·5̇5̇· |
| 1 5 1 5 3 — | 6 3 6 3 1 — | 4 5 1̇ 4 5 2̇·1̇· | 1 5 1 5 3 — |

| C | C | Am | F |
|---|---|---|---|
| 1̇ 5 1̇ 5 2̇3̇·5̇5̇· | 3̇· 5̇6̇5̇ 1̇2̇ | 3̇· 1̇6 — | 6 1̇1̇ 1̇2̇ 1̇3̇ |
| | 離　別　後也沒 | 有　　什麼 | 會讓我更難過　的理 |
| 1 5 1 5 3 — | 1 5 1 5 2̇3̇· | 6 3 6 3 7 1̇· | 4 1̇ 4 5 6̇ 4 |

| G | Am | C | F　　G |
|---|---|---|---|
| 2̇ — — — | 6· 6̇1̇1̇ 2̇1̇ | 1̇· 5̇3̇ — | 6̇5̇3̇1̇6̇ 2̇1̇ |
| 由 | 只　不過很想 | 讓　淚水 | 痛快一次的氾 |
| 5 2 6 5 5 2̇2̇ | 6 3 6 3 1 — | 1 5 1 5 3·5̇ | 4 1̇ 6 5̇ 2̇7 |

OP：歡樂資源國際股份有限公司 (ADMIN. BY EMI MPT)

# 一場遊戲一場夢

◆演唱：王傑　◆作詞：王文清　◆作曲：王文清

♩ = 71　4/4

原曲調性參考：B♭ Slow Soul

| C | | | F/C | | | G/C | | | F/C | | |

```
 5̇ 5̇
 3̇ 3̇
 1 — — 1 1 4 4 — — 4 3 4 3 5̇ — — 5̇ 1 4 4 — — 2̇
 7
```

```
 5
 1 3 6 6 6
1̣· 1̣ 2 1 1̣ 1̣ 4 6̣ 1 1̣ 6̣ 1̣ 1̣ 5 5̇ 7 5 1̣ 1̣ 4 5 1 4 1
```

| C | | | F/C | | | G/B | | F/A | Gsus4 | F | C |

```
 5̇ 5̇ 4 5
 1 — — 1 1 4 4 — — 4 4 3̇ 2̇· 5̇ 4 4· 3̇ 1 1 1 3
 6̇ 1 —
```

```
 4
 1 4 5
1̣ 5̣ 1̣ 5̣ 2̣ 3̣ 5̣ 3̣ 1̣ 1̣ 4 5 6̣ 5 1̣ 4 7̣ 2̣ 5̣ 6̣ 5̣ 6̣ 4 5̣ 1̣ 4 1̣ —
```

| C | | G/B | Am | | C/G | F | | Gsus4 | |

```
0 2 3 3 2 1 5 3· 3 3 2 1 2 3 3 3 3 3· 2 1 1 0· 6̇ 1 6 5 5 4 4 3 2 1 3 3 2 2 2 — —
```

不要談什麼分離　我不會　　因為這樣　而　哭泣　　　　那只是昨　夜的一場夢　　　而已

```
1̣ 5̣ 3̣ 7̣ 5̣ 2̣ 6̣ 3̣ 1̣ 5̣ 3̣ 1̣ 5̣ 4̣ 1̣ 4 5 5̣ 6̣ 1̣ 6̣ 5̣ 5̣ 1̣ 2̣ 2̣ 7̣ 2̣ 7̣
```

| C | | G/B | Am | | C/G | F | | G7sus4 | |

```
0 2 3 3 2 1 5 2 3 3 3 3 2 1 2 3 3 3 3 2 3 2 1 1· 1 0· 6̇ 1 6 5 5 4 4 3 2 1 3 3 2 2 2 — 0 1 1̇ 2̇
```

不要說願不願意　我不會　　因為這樣　而　在　意　　　那只是昨　夜的一　場遊　　戲　　　　　那只是

```
1̣ 5̣ 3̣ 7̣ 5̣ 2̣ 6̣ 3̣ 1̣ 5̣ 3̣ 1̣ 5̣ 4̣ 1̣ 6̣ 1̣ 4̣ 1̣ 6̣ 4̣ 5̣ 5̣ 1̣ 2̣ 5̣ 2̣ 5̣ 1̣
```

OP：李壽全音樂事業有限公司
SP：Warner/Chappell Music Taiwan Ltd.

# 等你等到我心痛

◆演唱：巫啟賢　◆作詞：黎沸揮　◆作曲：黎沸揮

♩ = 63　4/4

原曲調性參考:G-A♭

（樂譜）

OP：Touch Music Publishing Pte Ltd., Compass
SP：大潮音樂經紀有限公司

# 讓我歡喜讓我憂

◆演唱：周華健　◆作詞：李宗盛　◆作曲：飛鳥涼(Ryo Aska)

♩= 57　4/4

原曲調性參考：D　Slow Soul

OP：YAMAHA MUSIC FOUNDATION
SP：EMI MUSIC PUBLISHING (S. E. ASIA) LTD., TAIWAN

| F | | Em | | F | | Em | | Dm | | G7sus4 | |
|---|---|---|---|---|---|---|---|---|---|---|---|

i i ⌒3 6 5 4 ⌒3 5 5 5 5 6 7 | i i ⌒3 6 5 4 5 | 3 2 i 2 | 2 — 0 i 2 i i⌒

歡 喜 讓 我 憂 讓 我 甘 心 為 了 你 付 出 我 所 有

4 6 1 3 5 7 | 1/6/4 — 7/5/3 — | 2 2 4 6 2/1/5 —

Rit...

| C | | Dm | | C/E | | G7sus4 | | C | |
|---|---|---|---|---|---|---|---|---|---|

3 — 4 3 4 5 ⌒ 5 i· | 3/1/5 i 2 | 1/5/3⌒ — — —

1/5 3 2/6 4 | 3/1 5 4/2/5 — | 1/5/1⌒ — — —

Rit... Fine

# 飄洋過海來看你

◆演唱：娃娃　◆作詞：李宗盛　◆作曲：李宗盛

♩ = 62　4/4

原曲調性參考：D　Slow Soul

| F6 | C/E | Dm7 |
|---|---|---|
| 0　1 2 5 1 1 2 5 5 1 2 | 2　1 2 5 1 1 2 5 5 1 2 | 2　1 2 5 1 1 2 5 5 1 2 |
| 4 2 1 5 5　—　— | 3 2 1 5 5　—　— | 2 2 1 5 5　—　— |

| Am7 | Dm7 | G7sus4 |
|---|---|---|
| 2　7 1 5 7 7 1 5 5 7 1 | 1　3 4 6 3 3 4 6 6 3 4 | 4　3 4 1 3 3 4 1 1 2· |
| 6 1 7 5 5　5　5· 1 | 2 6 2 3 3· 4　4　— | 5 2 4 1 1 2· 2　— |

%　C　CMaj7 / Dm7 / F

| C　　CMaj7 | Dm7 | F |
|---|---|---|
| 2 3 3 3 3 3 2 1 5 3 3 3 2 3 | 2 2 3 2 1 6 6　— | 1 1 1 1 2 1 3 3 1 1 1 1 2 1 1 |
| 為你我用　了半年的積蓄　飄洋 | 過海 的來 看你 | 為了這次相聚 我連見面時的呼吸都曾 |
| 1 5 1 2 2 3· 1 5 7 2 2 5· | 2 4 6 1　1 2 6 3 4 4 6 | 4 1 4 5 5 6 1　4 1 4 5 5 6 1 |

| G | C　　CMaj7 | Dm |
|---|---|---|
| 2· 2　2 2 3 2　— | 2 3 3 3 3 3 5 5 5 3 2 3 2 3 | 2　2 3 2 1 6 6　— |
| 反覆　練習 | 言語從來沒能 將 我的情意表達 | 千萬 分 之一 |
| 5 2 5 6 6 7　7· 1 7 5 2 | 1 5 1 2 2 3 5 1 2 5 7 7 5 3 | 2 6 2 3 3 4 6　2 6 2 3 3 4 6 |

OP：Promise Production & Studios Co., Ltd

# 把悲傷留給自己

◆演唱：陳昇　◆作詞：陳昇　◆作曲：陳昇

♩ = 92　4/4

原曲調性參考:D　Slow Soul

**G**

5　0　0 5 5 6

我　想　是

5 2 1 7 7　—

**C**

1 1· 　0 1 1 2

因為　　我 不 夠

1 5 1 3 3 1 5

**Em**

3 3·　0　3 5

溫 柔　　不 能

3 7 3 5 5 7 5

**Am**

6 1 1　1 5 6 5

分 擔　　你 的 憂

6 3 6 1 1　—

**Em**

3　—　0　3 5

愁　　　　如 果

3 7 3 5 5 7 5

**Dm**

2 2·　0 3 2 1

這 樣　　說 不 出

2 6 2 4 4 6 4

**F**

6　—　0　6 1

口　　　就 把

4 1 4 5 5 6 1

**Dm**

2 2 2　2 3 2 3

遺 憾　　放 在 心

2 2 4 6 6 1 6 4

**Gsus4**

5　—　—　—

中

5 2 5 1 1 2 1 5

**Gsus4**

5　—　0 1 1 1

把 我 的

5 2 5 1 1　—

**% Dm**

2 2 2　—　2 1

悲 傷　　　留 給

2 6 2 4 6 2 6 4

**Em**

2 3 3　—　3 3

自 己　　　你 的

3 7 3 5 7 5 3 5

**Dm**

2 2 2 1 2·1 6 1

美 麗 讓 你　帶 走

2 6 2 4 6 4 2 4

**F**

1　—　—　5 5

從 此

4 1 4 5 5 6 1 6

**Am**

6 6·　0 5 6 5

以 後　　我 再 沒

6 3 6 1 3 1 6 1

**Em**

3　—　—　6 1

有　　　　快 樂

3 7 3 5 7 5 3 5

**Dm**

2 2 2　2 3 2 3

起 來　　的 理

2 6 2 4 6 2 6 4

**Gsus4**

5　—　0 1 1 1

由　　　把 我 的
　　　　　我 想 我

5 2 4 5 1 2 1 5

**Dm**

2 2 2　—　2 1

悲 傷　　　留 給
可 以　　　忍 住

2 6 2 4 6 2 6 4

**Em**

2 3 3　—　3 3

自 己　　　你 的
悲 傷　　　假 裝

3 7 3 5 7 5 2 5

# 馬不停蹄的憂傷

◆演唱：黃舒駿　◆作詞：黃舒駿　◆作曲：黃舒駿

♩ = 74　4/4

原曲調性參考：A　Slow Soul

永遠記得 少年的時候在 薇薇家的後門 祈求一個永恆的 約定 喔令我心碎的 記

憶 她那 淒迷的眼睛 溫暖的小手 輕柔的聲音 憐憫著我的心

# 其實你不懂我的心

◆演唱：童安格　◆作詞：陳桂珠　◆作曲：童安格

♩ = 90　4/4

原曲調性參考：B♭ Waltz

你　說　我像雲　捉

F | G | C | Am | F
```
1· 2 6 | 5 — 5 | 1 — 2 6 | 3 2 1 | 2 — —
摸 不 定 其 實 你不 懂 我 的 心
4 1 6 — | 5 7 2 5 2 7 | 1 5 3 — | 6 3 1 — | 4 6 1 4 1 6
```

G | C | Am | F | G
```
2 — 5 | 1 — 2 5 | 3 — 6 | 1· 2 6 | 5 — 3
 你 說 我像夢 忽 遠又忽 近 其
5 7 2 5 2 7 | 1 5 1 3 1 5 | 6 3 6 1 6 3 | 4 1 4 6 4 1 | 5 7 2 5 2 7
```

C | Am | F | G | C
```
5 — 5 | 1 — 1 | 2 — 3 | 2 — 0 5 | 1 — 2 5
實 你 不 懂 我 的 心 你 說 我像
1 5 1 3 1 5 | 6 3 6 1 3 6 | 4 6 1 4 1 6 | 5 7 2 5 2 7 | 1 5 1 3 1 5
```

Am | F | G | C | Am
```
3 — 6 | 1· 2 6 | 5 — 3 | 5 3 2 | 1 2 3
謎 總 是 看不 清 其 實我永 不在乎
6 3 6 1 3 | 4 1 4 6 1 | 5 2 5 7 2 | 1 5 1 3 1 5 | 6 3 6 1 3 6
```

F | G | C | Am | F | G
```
2· 1 2 | 1 — 3 | 2 1· 6 | 1 — 1 2 | 2 — 5
掩 藏真 心
4 1 4 5 | 1 5 1 3 1 5 | 6 3 6 1 6 3 | 4 1 4 6 4 1 | 5 2 5 7 2 7
```

# 你是我所有的回憶

◆演唱：齊豫　　◆作詞：侯德健　　◆作曲：李泰祥

♩ = 90　4/4

原曲調性參考：G　Slow Soul

歌詞：

雨 在 風 中　風 在 雨 裡

OP：UNIVERSAL MUSIC PUBLISHING LTD
常夏音樂經紀有限公司

Gm    Dm    E    Am

Dm    E    E

E    A

**Fine**

# 對面的女孩看過來

◆演唱：任賢齊　◆作詞：阿牛　◆作曲：阿牛

♩=130　4/4

原曲調性參考：C　Swing(♫=♪♪)

394

OP：Touch Music Publishing(M) Sdn Bhd
SP：大潮音樂經紀有限公司

# 你看你看月亮的臉

◆演唱：孟庭葦　◆作詞：楊立德(安德烈)　◆作曲：陳小霞

♩ = 66　4/4

原曲調性參考：B♭ Flok

**C** **G** **F** **C** **Am** **G**

$\underline{2}$ 3· 3· $\underline{1}$ 3 2 2 $\underline{2}$ 3 6 6· 5 3· $\dot{1}\dot{2}$ $\underline{2}$3· $\dot{1}$ $\dot{2}$· 6

心 讓 你 看 見 我 流 淚 的 眼 只 好 對 你 說 你
已 走 得 太 遠 已 沒 有 話 題 只 好 對 你 說 你

3 2 1 7
1 5 1 5 5 5 7 5 4 6 1 6 1 5 1 5 6 3 6 3 5 2 5 2

**D** **F** **Am** **F** **G**

$\frac{2}{4}$ 3 2· $\underline{2}$ 6 $\frac{4}{4}$ $\dot{2}$ $\dot{1}$· $\dot{1}$ — — $\underline{6\ 3\ 6\ 7}$ $\underline{\dot{1}}$ $\underline{\dot{2}}$ $\dot{3}$ 6 5

看 你 看 月 亮 的 臉 偷 偷 的 在 改
看 你 看

$\frac{2}{4}$ 2 #4 6 #4 $\frac{4}{4}$ 4 1 4 6 1 6 4 1 6 3 6 1 3 1 7 6 4 6 1 5 7 2

**C** **Am** **[1.]** **F** **G** **Am**

3 — $\underline{6\ 3\ 6\ 7}$ $\dot{1}$ $\dot{2}$ $\dot{3}$ $\frac{2}{4}$ 6 5 $\frac{4}{4}$ $\dot{1}$ 6· 6 — $\dot{1}$ $\dot{3}$

變 月 亮 的 臉 偷 偷 的 在 改 變

1 5 1 2 3 1 3 6 6 7 1 3 1 7 6 $\frac{2}{4}$ 4 6 1 5 7 2 $\frac{4}{4}$ 6 3 1 3 6 3 1 3

**[2.]** **F** **G** **Am** **Am** **F** **G** **C** **Am**

6 5 $\dot{1}$ 6· 6 $\underline{6\ 3\ 6\ 7}$ $\underline{\dot{1}}$ $\underline{\dot{2}}$ $\dot{3}$ 6 5 3 — $\underline{6\ 3\ 6\ 7}$ $\underline{\dot{1}}$ $\underline{\dot{2}}$ $\dot{3}$

在 改 變 月 亮 的 臉 偷 偷 的 在 改 變 月 亮 的 臉 偷 偷 的

4 6 1 5 7 2 6 3 1 3 6 3 1 6 4 6 1 5 7 2 1 5 3 7 6 3 1 3

**F** **G** **Am** **Am** **F** **G** **C** **Am**

6 5 $\dot{1}$ 6· 6 $\underline{6\ 3\ 6\ 7}$ $\underline{\dot{1}}$ $\underline{\dot{2}}$ $\dot{3}$ 6 5 $\dot{3}$ — $\underline{6\ 3\ 6\ 7}$ $\underline{\dot{1}}$ $\underline{\dot{2}}$ $\dot{3}$

在 改 變

4 6 1 5 7 2 6 3 6 1 3 1 7 6 6 3 1 6 4 6 1 5 7 2 1 5 3 7 6 3 1 3

# 我依然是你的情人

◆演唱：李玟　◆作詞：陳曉娟　◆作曲：陳曉娟

♩ = 68　4/4

原曲調性參考：A♭ Slow Soul

**C**　　　　　　　**C**　　　**G/B**　　　**Am**　　　**E7**

1 35123 054　　3 4 5·6 5·　34　　5 1 2 1 3·　23

忘了　昨夜我的淚　過了　今天我是誰　鏡子

**F**　　**C**　　　**D**　　**G**　　　**C**　　　**G/B**

2 1 1 56 5·　23　　2 1 1 66 2·　54　　3 4 5 65 6·　34

裡的那張臉　會不　會擁有明天　你的　心總是善變　愛上

**Am**　　**E7**　　　**Am**　　**Em**　　　**D7**　　　**Gsus4**

5 1 2 1 1 3·　23　　1 2 1 1 56 5·　23　　2 1 1 66 2·　7

你始終危險　一成　不變的謊言　願不　願給我明天　真

**Em**　　**Am**　　　**Em**　　**Am**　　　**F**　　　**Dm**

6 5 67 1 0 76　　5 2 71 1·　12　　3 3 3 3 43 2 21 12

假的瞬間夢幻　的邊緣　再多　痴心也不能　畫成一個圓

**Gsus4**　　　§**C**　　**G/B**　　　**Am**　　　**C/G**

2 — —　0 12　　3·33 43 35 5 0·5　　2 2 2 32 21 1 17

我依　然是你的情人　我　依然愛你最　深　別再

# 妳知道我在等妳嗎

◆演唱：張洪量　◆作詞：張洪量　◆作曲：張洪量

♩ = 74　4/4

原曲調性參考：C　Slow Soul

（曲譜略）

OP：本色股份有限公司
SP：Rock Music Publishing Co., Ltd.

F G C Am

怎會讓無盡的夜 陪我渡 過 妳 知道我在等 妳嗎 妳 如果真的在 乎我 又

F G C Am

怎會讓握花的手 在風中 顫 抖 莫名 我就喜歡妳 深深地愛上 妳 在

F G C Am G F Em

黑 夜裡 傾聽妳的聲 音

Am G F Em Am G

F Em Am G F

# 你怎麼捨得我難過

◆演唱：黃品源　◆作詞：黃品源　◆作曲：黃品源

♩ = 68　4/4

原曲調性參考：C　Slow Soul

對你的 思念 是 一天又 一天

孤 單的我 還是沒有改

OP：香港商環德音樂出版有限公司台灣分公司

# 我很醜可是我很溫柔

◆演唱：趙傳　◆作詞：李格弟　◆作曲：黃韻玲

♩= 74　4/4

原曲調性參考：E-F　Slow Soul

**C** | **Em/B** | **F** | **G**

**C**
5 4 4 3 3 3 3 0·5
每一個晚上　　在

**Em**
5 5 5 6·3· 3
夢的曠野　我

**Dm**　　**F**　**G**
4·　　i　i　6 7·
是　驕傲的巨

**C**
5 — — —
人

**C**
5 4 4 3 3 3 3 3·5
每一個早晨　　在

**Em**　　　　**Am**
5 5 5 5 6 3 3　0·5
浴室鏡子前　　　卻

**F**
i i i 6 2 2 i 1· i 6 i
發現自己活在　剃刀

**Gsus4**
i 2 2 — —
邊　緣

**E**
0 7 7 7 7 7 3 3 3 7
在鋼筋水泥的叢林

OP：Rock Music Publishing Co., Ltd.

**Am** | **E** | **Am** | **Am7/G**

在呼來喚去的生涯 裡　　計算著

**Dm** | **F** | **G**

夢想　和 現實 之間 的差 距

**G** | **C** | **Esus4** | **E**

我　很醜　可是我 很 溫柔 外表

**Am** | **AmMaj7/#G** | **Dm** | **Em** | **F** | **G** | **C**

冷漠 內心狂熱 那 就 是 我 我 很醜　可是我 有

**Esus4** | **E** | **Am** | **AmMaj7/#G** | **Dm** | **Em** | **F** | **G**

音樂和啤酒 一點 卑微 一點懦弱 可是 從 不退

# 愛上一個不回家的人

◆演唱：林憶蓮　◆作詞：丁曉雯　◆作曲：陳志遠

♩ = 84　4/4

原曲調性參考：C　Slow Soul

| Am | Am | Am | Am |
|---|---|---|---|
| ³̇ — 5̇ — | 2̇ — — — | 1̇ — 3̇ — | 7 — — — |
| 6 3 7 1 7 6 3 7 1 | 6 3 7 1 7 7 — | 6 3 7 1 7 6 3 7 1 7 | 6 3 7 1 7 7 — |

| F | F | E | E |
|---|---|---|---|
| 3̇ — 5̇ — | 2̇ — 3̇ — | 7 #5 — — — | 7 #5 — — — |
| 4 1 7 1 7 4 1 7 1 7 | 4 1 7 1 7 7 — | 3 7 3 7 1 7 3 7 7 3 | 3 3 7 3 3 |

𝄋 

| Am | Em | F | G | Am |
|---|---|---|---|---|
| 6 3 2̇ 2̇ 1̇ 7 · 6 | 6 7 7 — — | 1̇ 1̇ 1̇ 2̇ 7 6 6 5 | 5 6 6 — — |
| 愛 過 就 不 要 說 抱 | 歉 | 畢 竟 我 們 走 過 這 一 | 回 |
| 6 3 6 1 1 — | 3 7 3 5 5 — | 4 1 4 6 5 2 5 7 | 6 3 6 1 1 6 3 |

| Am | Em | F | G | C |
|---|---|---|---|---|
| 6 3 2̇ 2̇ 1̇ 7 · 6 | 6 7 7 — — | 1̇ 1̇ 1̇ 2̇ 7 6 6 5 | 5 3̇ 3̇ — — |
| 從 來 我 就 不 曾 後 | 悔 | 初 見 那 時 美 麗 的 相 | 約 |
| 6 3 6 3 1 — | 3 7 3 5 6 7 3 | 4 1 6 5 2 7 | 1 5 1 3 5 3 |

OP：律野傳播有限公司(ADMIN. BY EMI MPT) 飛碟音樂經紀有限公司
SP：Skyhigh Entertainment CO., Ltd.

# 那一場風花雪月的事

◆演唱：周治平　◆作詞：周治平　◆作曲：周治平

♩ = 75　4/4

原曲調性參考：A　Slow Soul

OP：風花雪月音樂文化事業有限公司
SP：Warner/Chappell Music Taiwan Ltd.

# Men's Talk

◆演唱：張清芳　　◆作詞：鄭華娟　　◆作曲：鄭華娟

♩ = 118　4/4

原曲調性參考：A♭　Rock

| C | C | F/C | C | C | F/C |

```
0 — 2 5 4 5 | 3 1 3 5 5 — | 0 — 2 5 4 5 | 3 1 3 5 5 — |

1· 5 5 — | 5· 6 6 | 1· 5 5 — | 5· 6 6 |
 | 1· 1 1 — | | 1· 1 1 — |
```

| C | C | C | C |

```
5 1 1 5 0 2 1 | 0 2 1 0 — | 5 1 1 5 0 2 1 | 0 2 1 0· 5 |
 | | | 你 |

1· 5 5· 1 | 1· 5 5 — | 1· 5 5· 1 | 1· 5 5 — |
```

| C | Am | F | Gsus4 |

```
6 5 6 5 6 5 0 5 | 6 5 6 5 6 6 0 5 | 6 6 6 6 6 5 5 3 | 3 5 0 0 5 6 |
說你有個朋友 住 | 在淡水河邊 心 | 裡有事你就找他 | 談天 直到 |
 | | | 5 5 |
 | | | 2 2 |
1 5 1 3 3 — | 6 3 6 1 1 — | 4 1 4 6 6 — | 5· 1 1 — |
```

| C | Am | F | G |

```
1 1 1 1 5 5 5 5 | 6 1 6 3 0· 3 | 2 1 1 6 1 1 1 | 2 3 2 2 0 5 |
月 初東 山你才 | 滿臉抱歉 告 | 訴我你怎麼 渡過 | 這 一天 你 |

1 5 1 3 3 — | 6 3 6 1 1 — | 4 1 4 6 6 — | 5 2 5 7 7 — |
```

最新圖書目錄 麥書文化

學習音樂最佳途徑
音樂人必備叢書
專業樂譜

COMPLETE CATALOGUE

| 新書系列 | 歡樂小笛手 | 林姿均 編著 定價320元 | 適合初學者自學，也可作為個別、團體課程教材。首創「指法手指謠」，簡單易懂，為學習增添樂趣，特別增設認識音符&樂理教室單元，加強樂理知識。收錄兒歌、民謠、古典小品及動畫、流行歌曲。 |
|---|---|---|---|
| | Let's Play Recorder | | |
| | 隔音工程實務手冊 | 陳學貴 編著 定價1000元 | 這是一本認識基本建築聲學、隔音、隔震、吸音、擴散或建造音響聆聽室、家庭劇院、錄音室、控制室、鋼琴教室、音樂教室、練團室、彩排間、鼓教室、K歌房、會議室、Podcast的最佳的施工守則。 |
| | Sonud Insulation For Acoustics | | |
| | 童謠100首 | 麥書文化編輯部 編著 定價400元 附歌曲伴奏 QR Code | 收錄102首耳熟能詳、朗朗上口的兒歌童謠，適合用於親子閱讀、帶動唱、樂器演奏學習等方面，樂譜採「五線譜＋簡譜＋歌詞＋和弦」，適用多種樂器彈奏樂曲。 |
| 民謠彈唱系列 | 彈指之間 | 潘尚文 編著 定價380元 附影音教學 QR Code | 吉他彈唱、演奏入門教本，基礎進階完全自學。精選中文流行、西洋流行等必練歌曲。理論、技術循序漸進，吉他技巧完全攻略。 |
| | Guitar Handbook | | |
| | 指彈好歌 | 吳進興 編著 定價400元 | 附各種節奏詳細解說、吉他編曲教學，是基礎進階學習者最佳教材，收錄中西流行必練歌曲、經典指彈歌曲。且附前奏影音示範、原曲仿真編曲QRCode連結。 |
| | Great Songs And Fingerstyle | | |
| | 就是要彈吉他 | 張雅惠 編著 定價240元 | 作者超過30年教學經驗，讓你30分鐘內就能自彈自唱！本書有別於以往的教學方式，僅需記住4種和弦按法，就可以輕鬆入門吉他的世界！ |
| | 六弦百貨店精選3 | 潘尚文、盧家宏 編著 定價360元 | 收錄年度華語暢銷排行榜歌曲，內容涵蓋六弦百貨歌曲精選。專業吉他TAB譜六線套譜，全新編曲，自彈自唱的最佳叢書。 |
| | Guitar Shop Special Collection 3 | | |
| | 六弦百貨店精選4 | 潘尚文 編著 定價360元 | 精采收錄16首絕佳吉他編曲流行彈唱歌曲－獅子合唱團、盧廣仲、周杰倫、五月天……一次收藏32首獨立樂團歷年最經典歌曲－茄子蛋、逃跑計劃、草東沒有派對、老王樂隊、滅火器、麋先生…… |
| | Guitar Shop Special Collection 4 | | |
| | 超級星光樂譜集（1）（2）（3） | 潘尚文 編著 定價380元 | 每冊收錄61首「超級星光大道」對唱歌曲總整理。每首歌曲均標註有吉他六線套譜、簡譜、和弦、歌詞。 |
| | Super Star No.1.2.3 | | |
| | I PLAY詩歌－MY SONGBOOK | 麥書文化編輯部 編著 定價360元 | 收錄經典福音聖詩、敬拜讚美傳唱歌曲100首。完整前奏、間奏，好聽和弦編配，敬拜更增氣氛。內附吉他、鍵盤樂器、烏克麗麗，各調性和弦級數對照表。 |
| | Top 100 Greatest Hymns Collection | | |
| | 節奏吉他完全入門24課 | 顏鴻文 編著 定價400元 附影音教學 QR Code | 詳盡的音樂節奏分析、影音示範，各類型常用音樂風格、吉他伴奏方式解說，活用樂理知識，伴奏更為生動。 |
| | Complete Learn To Play Rhythm Guitar Manual | | |
| 電吉他系列 | 爵士吉他完全入門24課 | 劉旭明 編著 定價400元 附影音教學 QR Code | 爵士吉他速成教材，24週養成基本爵士彈奏能力，隨書附影音教學示範。 |
| | Complete Learn To Play Jazz Guitar Manual | | |
| | 電吉他完全入門24課 | 劉旭明 編著 定價400元 附影音教學 QR Code | 電吉他輕鬆入門，教學內容紮實詳盡，掃描書中QR Code即可線上觀看教學示範。 |
| | Complete Learn To Play Electric Guitar Manual | | |
| | 主奏吉他大師 | Peter Fischer 編著 定價360元 CD | 書中講解大師必備的吉他演奏技巧，描述不同時期各個頂級大師演奏的風格與特點，列舉大量精采作品，進行剖析。 |
| | Masters of Rock Guitar | | |
| | 節奏吉他大師 | Joachim Vogel 編著 定價360元 CD | 來自頂尖大師的200多個不同風格的演奏Groove，多種不同吉他的節奏理念和技巧，附CD。 |
| | Masters of Rhythm Guitar | | |
| | 搖滾吉他秘訣 | Peter Fischer 編著 定價360元 CD | 書中講解蜘蛛爬行手指熱身練習、搖桿俯衝轟炸、即興創作、各種調式音階、神奇音階、雙手點指等技巧教學。 |
| | Rock Guitar Secrets | | |
| | 前衛吉他 | 劉旭明 編著 定價600元 2CD | 從基礎電吉他技巧到各種音樂觀念、型態的應用。最扎實的樂理觀念、最實用的技巧、音階、和弦、節奏、調式訓練，吉他技術完全自學。 |
| | Advance Philharmonic | | |
| | 現代吉他系統教程Level 1～4 | 劉旭明 編著 每本定價500元 2CD | 第一套針對現代音樂的吉他教學系統，完整音樂訓練課程，不必出國就可體驗美國MI的教學系統。 |
| | Modern Guitar Method Level 1~ 4 | | |
| | 調琴聖手 | 陳慶民、華育棠 編著 定價400元 附示範音樂 QR Code | 最完整的吉他效果器調校大全。各類吉他及擴大機特色介紹、各類型效果器完整剖析、單踏板效果器串接實戰運用。內附示範演奏音樂連結，掃描QR Code。 |
| | Guitar Sound Effects | | |
| 電貝士系列 | 電貝士完全入門24課 | 范漢威 編著 定價360元 DVD＋MP3 | 電貝士入門教材，教學內容由深入淺、循序漸進，隨書附影音教學示範DVD。 |
| | Complete Learn To Play E.Bass Manual | | |
| | The Groove | Stuart Hamm 編著 定價800元 教學DVD | 本世紀最偉大的Bass宗師「史都翰」電貝斯教學DVD，多機數位影音、全中文字幕。收錄5首「史都翰」精采Live演奏及完整貝斯四線套譜。 |
| | The Groove | | |
| | 放克貝士彈奏法 | 范漢威 編著 定價360元 CD | 最貼近實際音樂的練習材料，最健全的系統學習與流程方法。30組全方位完正訓練課程，超高效率提升彈奏能力與音樂認知，內附音樂學習光碟。 |
| | Funk Bass | | |
| | 搖滾貝士 | Jacky Reznicek 編著 定價360元 CD | 電貝士的各式技巧解說及各式曲風教學。CD內含超過150首關於搖滾、藍調、靈魂樂、放克、雷鬼、拉丁和爵士的練習曲和基本律動。 |
| | Rock Bass | | |
| 運動生活系列 | 一次就上手的快樂瑜伽 四週課程計畫（全身雕塑版） | HIKARU 編著 林宜薰 譯 定價320元 附DVD | 教學影片動作解說淺顯易懂，即使第一次練瑜珈也能持續下去的四週課程計畫！訣竅輕鬆掌握，了解身體雕塑有效的姿勢！在家看DVD進行練習，也可掃描書中QRCode立即線上觀看！ |
| | 室內肌肉訓練 | 森 俊憲 編著 林宜薰 譯 定價280元 附DVD | 一天5分鐘，在自家就能做到的肌肉訓練！針對無法堅持的人士，也詳細解說維持的秘訣！無論何時何地都能實行，2星期就實際感受體型變化！ |
| | 少年足球必勝聖經 | 柏太陽神足球俱樂部 主編 林宜薰 譯 定價350元 附DVD | 源自柏太陽神足球俱樂部青訓營的成功教學經驗。足球技術動作以清楚圖解進行說明。可透過DVD動作示範影片定格來加以理解，示範影片皆可掃描書中QRCode線上觀看。 |

中文經典鋼琴百大首選
簡譜版

企劃製作 / 麥書國際文化事業有限公司

監製 / 潘尚文

編著 / 何真真

鋼琴編曲 / 何真真

音樂採譜 / 何真真、項仲為

封面設計 / 沈育姍

美術編輯 / 陳美儒

文字校對 / 陳珈云

譜面校對 / 潘尚文、明泓儒

出版 / 麥書國際文化事業有限公司

Vision Quest  Publishing International Co., Ltd.

地址 / 10647台北市羅斯福路三段325號4F-2

4F-2, No.325,Sec.3, Roosevelt Rd.,

Da'an Dist.,Taipei City 106, Taiwan( R.O.C.)

電話 / 886-2-23636166，886-2-23659859

傳真 / 886-2-23627353

郵政劃撥 / 17694713

戶名 / 麥書國際文化事業有限公司

http://www.musicmusic.com.tw

E-mail:vision.quest@msa.hinet.net

中華民國110年12月 三版